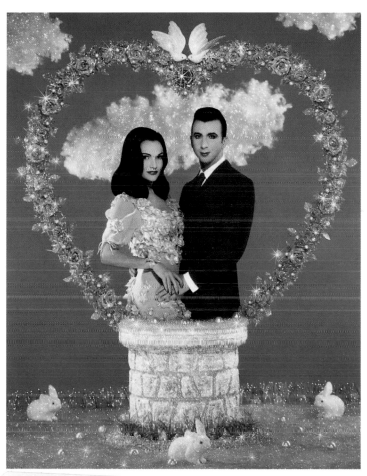

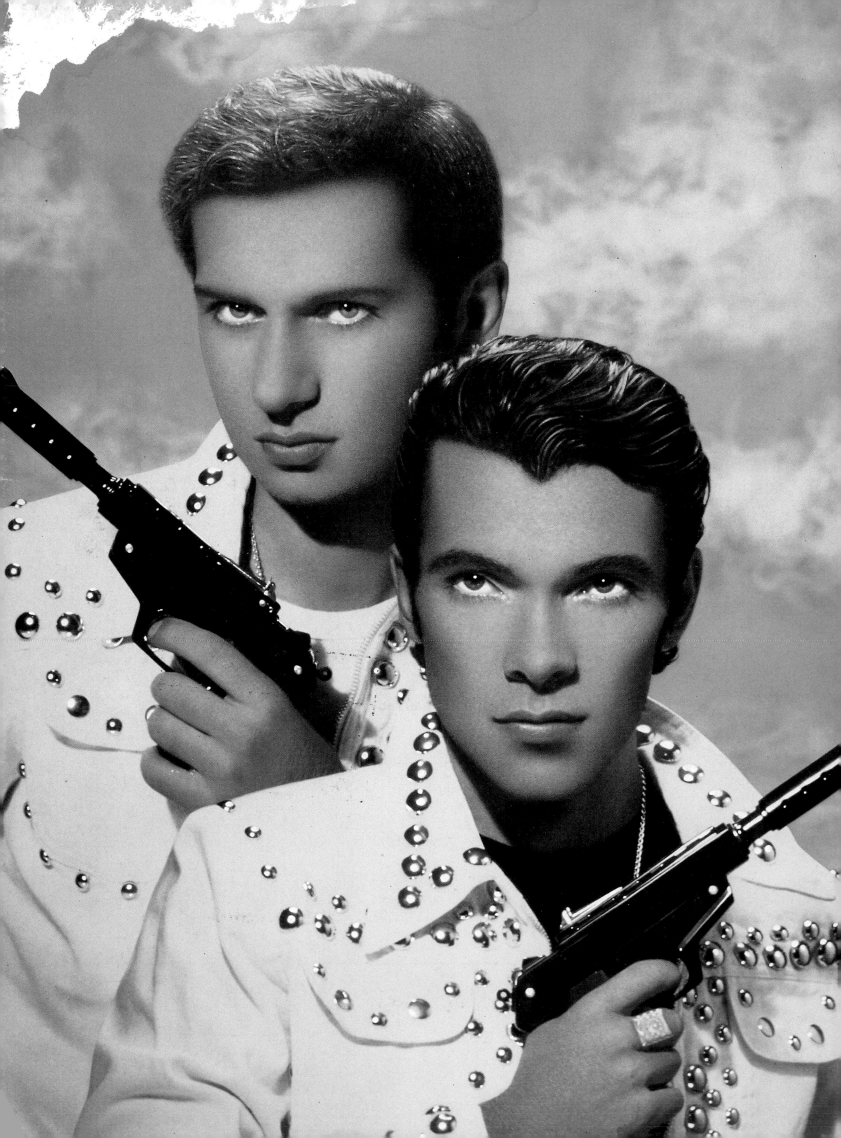

Pierre et Gilles

Benedikt Taschen

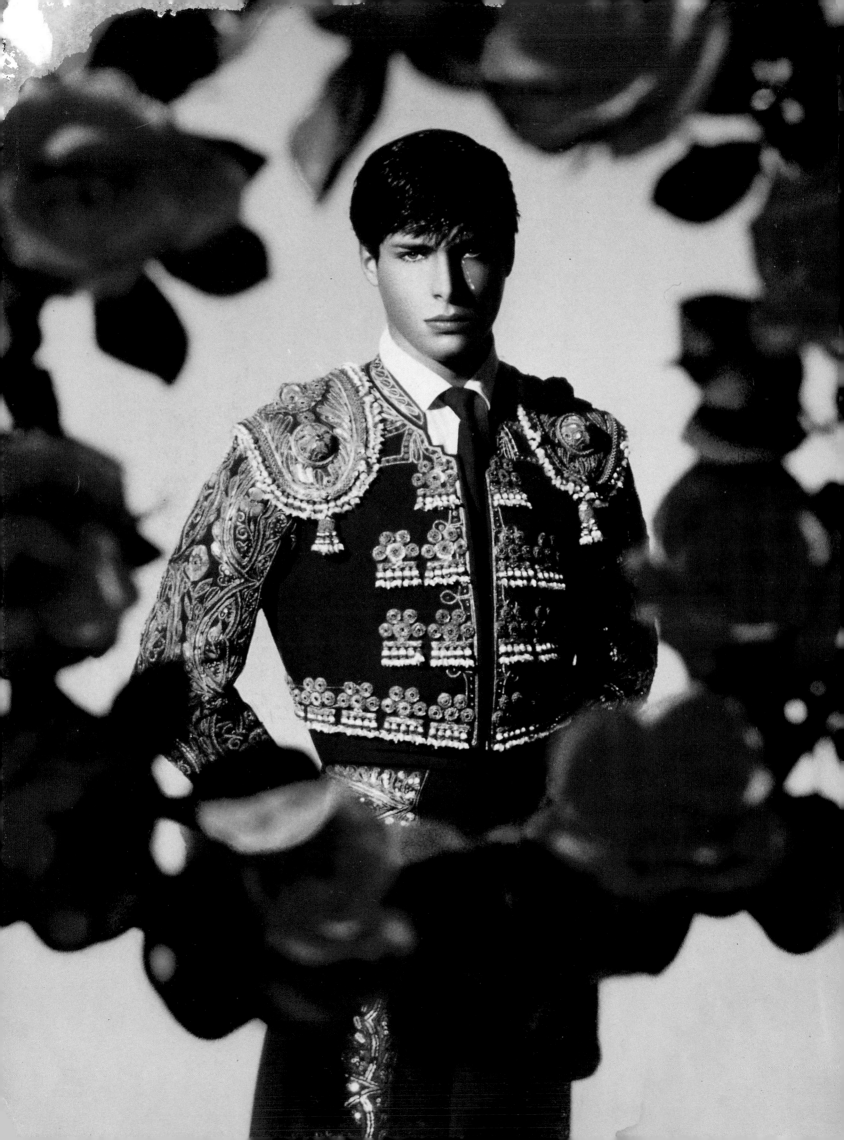

On raconte que Pierre et Gilles se retrouvèrent

un jour aux portes du paradis, bien qu'ils fussent en parfaite santé et dans la force de l'âge. Trop timides pour s'annoncer eux-mêmes, ils s'approchèrent tout d'abord de la table à laquelle saint Pierre était assis, absorbé dans la lecture d'un livre de poche, «NOTRE-DAME DES FLEURS» de Jean Genet. Hésitant à le déranger, ils se mirent à faire tourner avec précaution l'un des tourniquets de cartes postales qui se trouvaient tout près et examinèrent les belles images aux couleurs criardes de Jésus sur la croix.

L'une d'elles en particulier attira leur attention. Elle montrait un Christ blond, aux yeux bleus, le regard fixé vers le haut et les yeux noyés de larmes. Mais vu sous un angle différent, son visage changeait: ses yeux se fermaient et un sourire béat apparaissait. Lorsqu'ils posèrent sur la table la carte avec une pièce de monnaie devant saint Pierre, celui-ci leva les yeux et sursauta. Un peu comme un lanceur de couteaux au cirque, il enregistra d'un seul coup d'œil leurs corps musclés et tatoués, la mine d'architecte austère de Gilles et le visage espiègle de Pierre. Leurs chandails assortis, portant en blason les lettres P et G, ne lui laissèrent plus aucun doute quant à l'identité des personnes qu'il avait devant lui.

«Dieu merci, vous voilà!», s'écria saint Pierre. Il se leva d'un saut, faisant cliqueter ses clés à sa ceinture, et prit Pierre et Gilles par le bras. Il commencèrent alors à faire le tour du périmètre apparemment infini du paradis. Lorsque saint Pierre parla, ils purent entendre, provenant des murs, non pas le doux son des harpes et des orgues, mais le battement sourd d'un air de disco, rappelant bizarrement le «YMCA» des Village People.

«Pierre et Gilles, nous vous avons fait venir pour une raison bien précise», déclara saint Pierre d'un ton solennel. «Voyez-vous, nous avons un problème au paradis. Autrefois, les humains mouraient jeunes et beaux. Emportés par les épidémies, agressés par les animaux sauvages, ils arrivaient ici ayant encore le teint frais de la jeunesse. En ce temps-là, le paradis était vraiment un endroit magnifique. Mais maintenant, nous ne voyons arriver que des corps ratatinés, des cheveux blancs, des êtres débiles et laids qui se sont accrochés à la vie pendant quatre-vingts ans et plus, comme s'ils ne croyaient plus à la richesse de leur récompense éternelle.

«Au début, nous avons employé une équipe de religieuses, afin qu'elles les fassent beaux avant qu'ils n'entrent au paradis. Mais, pour parler franchement, elle n'étaient pas très douées, et Dieu, qui est un très grand amateur de beauté, se plaignit. Nous nous sommes creusé la cervelle. Dieu a suggéré Michel-Ange pour ce travail, mais celui-ci est devenu tellement tracassier ces derniers jours qu'il refuse de sortir du paradis, même pour un instant. Nous en sommes donc venus à chercher parmi les personnes qui sont encore en vie. Nous avons essayé des gens travaillant dans les relations publiques, dans la publicité. Mais leurs conceptions étaient trop terre à terre, trop matérielles. Quelqu'un a suggéré Cindy Sherman, mais je m'y suis opposé. La thérapie et le jeu de rôles n'ont pas leur place ici. Jeff Koons aurait été idéal, seulement voilà, j'ai entendu dire que l'Autre Endroit l'avait déjà retenu ...» D'un geste menaçant, saint Pierre désigna le bas.

«C'est alors que nous avons eu une idée lumineuse. Vasari, qui continue à s'intéresser à l'art sur terre, bien qu'il ait quitté celle-ci depuis près de 500 ans, vous suggéra. Il semble que vous soyez les parents les plus proches, encore en vie, du grand portraitiste papal de la Renaissance, et votre travail déborde d'optimisme, d'empathie et de spiritualité. Ou quelque chose qui s'en rapproche le plus, dans la mesure où votre horrible époque post-moderne veut bien le permettre. Même le marquis de Sade a glissé un mot en votre faveur.»

«Le marquis de Sade est ici?», demanda Pierre surpris. «Oh oui», répondit saint Pierre. «Les voies de Dieu sont impénétrables. Mais maintenant, parlons affaires. Le Seigneur m'a autorisé à vous faire la proposition suivante. Vous n'êtes pas sans savoir que vous avez commis de très graves péchés, vraiment très graves. Et cependant, le Seigneur désire vous avoir au paradis, car vous possédez de très grands talents. Il serait donc d'accord pour annuler votre damnation éternelle en échange d'un petit travail. Là, suivez-moi.»

Et tout à coup, soulevant une trappe qui semblait être venue de nulle part, saint Pierre désigna à Pierre et Gilles une échelle qui se balançait au-dessus d'un vide grisâtre et blanchâtre dans lequel des feuilles, des étoiles, des flocons de neige et des pierres précieuses semblaient tourbillonner et scintiller.

«Prenons maintenant l'échelle et laissons-nous tomber!», commanda le saint. Ils descendirent lentement pendant quelques minutes et commencèrent à apercevoir en bas une foule importante de gens. Bientôt, ils atterrirent doucement sur le sol de ce qui ressemblait à la grande salle de départ d'un aéroport. «Ceci», expliqua saint Pierre inutilement, «est le purgatoire. Je regrette, mais nous avons dû parquer tout le monde ici jusqu'à ce qu'ils soient assez beaux pour être admis au paradis.»

Pierre et Gilles regardèrent autour d'eux avec effarement. Jamais encore ils n'avaient vu un tel rassemblement de gens aussi laids, aussi ridés et pour être franc aussi bornés. Leur cœur se serra. Leur politique avait toujours été de ne faire le portrait que de ceux qu'ils aimaient. Depuis qu'ils s'étaient rencontrés à une fête chez Kenzo en 1976, ils n'avaient fréquenté que des gens séduisants, mondains et qui aimaient pécher. Et maintenant, on leur demandait de faire le portrait de millions d'individus vieux et laids qui, probablement, avaient été bien trop froussards pour commettre les péchés qui leur apparaissaient en rêve. Il leur suffit d'un seul regard pour se communiquer toutes ces pensées. Puis Pierre se tourna vers saint Pierre et demanda «Pouvons-nous nous retirer un moment, afin de discuter de votre proposition?».

«Certainement», répondit saint Pierre, et les conduisit dans un coin à l'écart. Tout près de là, une ouverture avait été pratiquée dans le mur. «Ici, vous ne serez pas dérangés», affirma saint Pierre d'un ton sinistre, «voyez-vous, cette ouverture est la porte de l'enfer.» Et sur ces mots, il se retira dans un cliquetis de clés. Assurément, il faisait très chaud près de cette ouverture. Une fumée jaunâtre s'en dégageait et si l'on passait la tête à l'intérieur, on pouvait entendre une musique jouée très loin en dessous. Ce n'était pourtant pas «Mother First» de Marc Almond? Pierre et Gilles allongèrent le cou, afin de mieux entendre. Tout à coup, la fumée s'affaiblit, et l'on put voir en bas un gentil blondinet, tout nu, debout dans sa baignoire et sur le point de changer une ampoule. C'était Claude François, un individu tout à fait ordinaire, qui avait été pendant les années soixante-dix l'idole des Français. Comme un seul homme, ils crièrent «Clo-Clo! Non, ne fais pas ça! L'eau conduit l'électricité!»

«Quelle bêtise», répliqua Clo-Clo, «Pourquoi ne venez-vous pas, les gars. L'eau est bonne!». Lorsque sa main toucha la douille sous tension, il se produisit une explosion terrifiante. Mais lorsque la fumée se dissipa, il était encore à la même place, arborant toujours le même sourire. «Descendez, les gars, c'est magnifique», s'écria Clo-Clo, qui n'avait jamais eu l'air aussi radieux ni aussi vulgaire. Sans un regard en arrière pour les hordes aux cheveux gris du saint, Pierre et Gilles se hissèrent sur le rebord de l'ouverture et se précipitèrent joyeusement en enfer.

MOMUS

Le Toreador

MARIO TAFFOREAU 1985

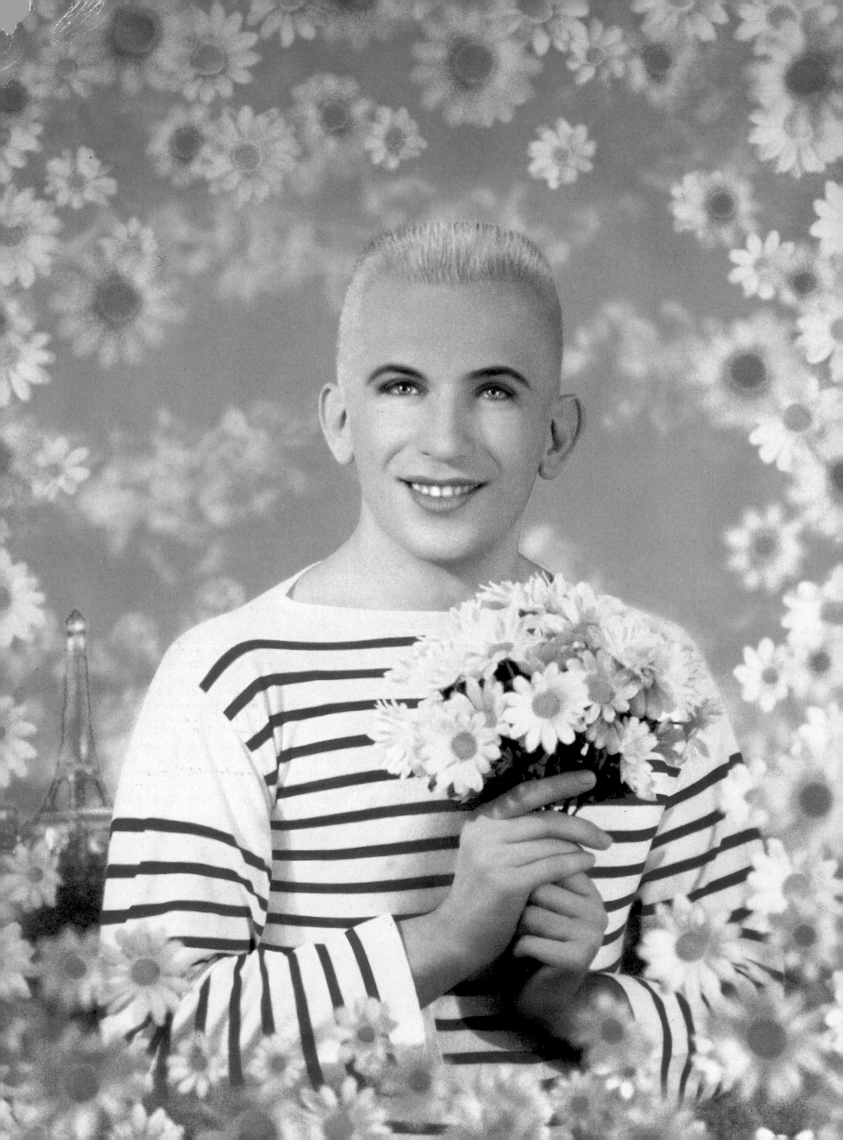

Von Pierre et Gilles erzählt man sich,

daß sie sich, obwohl bei bester Gesundheit und in der Blüte ihrer Jahre, eines Tages vor der Pforte des Himmels wiederfanden. Zu schüchtern, um auf sich aufmerksam zu machen, gingen sie zunächst einmal auf den Tisch zu, an dem Petrus saß und in einer Taschenbuchausgabe von Jean Genets »NOTRE DAME DES FLEURS« las. Sie wollten ihn nicht stören und drehten behutsam einen der Postkartenständer in ihrer Nähe, um die schaurig-schönen Bilder vom gekreuzigten Jesus zu betrachten.

Eines faszinierte sie besonders. Auf ihm blickte ein blonder, blauäugiger Jesus gen Himmel, die Augen voller Tränen. Aber wenn man den Blickwinkel wechselte, so veränderte sich auch der Ausdruck seines Gesichtes: Die Augen schlossen sich, und ein glückseliges Lächeln erschien auf seinem Gesicht. Als sie die schöne Postkarte zusammen mit einer Münze vor Petrus auf den Tisch legten, blickte er verblüfft auf. Mit einem einzigen Blick registrierte er ihre tätowierten, muskulösen Gestalten, die Erscheinung Gilles' mit den strengen Zügen eines Architekten und das spitzbübische Gesicht Pierres, einem Messerwerfer aus dem Zirkus gleich. Ihre aufeinander abgestimmten Pullover, geschmückt mit den Buchstaben P und G, ließen keinen Zweifel daran, wer da vor ihm stand.

»Gott sei Dank!« rief Petrus. »Da seid ihr ja!«. Er sprang auf – der Schlüsselbund an seinem Gürtel rasselte – und nahm die beiden an die Hand. Sie schritten die endlos erscheinende Peripherie des Himmels ab. Während Petrus redete, drangen jedoch nicht die süßen Laute von Harfen und Orgeln durch die Mauern, sondern das dumpfe Stampfen von Discomusik, verblüffend ähnlich »YMCA« von The Village People.

»Pierre et Gilles, wir haben euch aus einem bestimmten Grund zu uns gerufen,« erklärte Petrus mit feierlicher Stimme, »es gibt nämlich ein Problem im Himmel. In früheren Zeiten verstarben die Menschen jung und schön. Von Seuchen dahingerafft oder von wilden Tieren getötet, strahlten sie hier bei ihrer Ankunft noch jugendliche Frische aus. Damals war der Himmel wirklich ein schöner Ort. Aber jetzt sieht man nur noch verwelkte Körper, schlohweißes Haar, lahme und häßliche Gestalten, die sich achtzig Jahre und länger an ihr Leben geklammert haben, weil sie nicht mehr an den Lohn des Himmels glauben.

Zuerst haben wir ein Team von Nonnen damit beauftragt, diese Leute etwas herzurichten, bevor sie den Himmel betreten, aber sie machten es offen gesagt nicht sehr gut, und Gott, der Schönheit über alles schätzt, beschwerte sich. Wir zermarterten uns die Köpfe. Gott dachte an Michelangelo für diesen Job, aber der ist in letzter Zeit unglaublich schwierig geworden: Er weigert sich, den Himmel auch nur für einen Augenblick zu verlassen. Also mußten wir uns unter den Lebenden umschauen. Wir versuchten es mit Leuten aus der Werbung, Medienexperten. Ihre Bilder waren jedoch zu simpel, zu weltlich. Jemand schlug Cindy Sherman vor, aber das wußte ich zu verhindern. Für Therapie und Rollenspiele haben wir hier oben keinen Platz. Jeff Koons wäre ideal gewesen, aber man sagte mir, er sei schon von der anderen Seite engagiert ... « Petrus wies mit einer ominösen Handbewegung nach unten.

»Dann hatten wir eine Erleuchtung. Vasari, der immer noch mit großem Interesse die neuesten Trends der Kunstwelt verfolgt, obwohl er ihr schon vor beinahe fünfhundert Jahren adieu gesagt hat, schlug euch beide vor. Anscheinend steht ihr von allen lebenden Kunstschaffenden den großen päpstlichen Porträtmalern der Renaissance am nächsten. Euer Werk strahlt Optimismus, Einfühlungsvermögen und Spiritualität aus – zumindest kommt es an diese Dinge so nahe heran,

wie es euer grausiges, postmodernes Zeitalter erlaubt. Selbst der Marquis de Sade hat für euch plädiert.«

»Was, de Sade ist auch hier?« wunderte sich Pierre.

»Oh ja,« sagte Petrus, »die Wege des Herrn sind unergründlich. Aber kommen wir zur Sache: Ich soll euch im Namen Gottes den folgenden Vorschlag machen. Es ist euch zweifellos bewußt, daß ihr gesündigt habt, und das nicht zu wenig. Trotzdem möchte euch der Herr an seiner Seite haben, denn ihr seid äußerst talentiert. Wenn ihr ihm einen kleinen Gefallen tut, ist er im Gegenzug bereit, euch die ewige Verdammnis zu ersparen. Folgt mir!«

Er öffnete eine Falltür, die, wie aus dem Nichts gekommen, plötzlich vor ihnen lag, und winkte Pierre et Gilles an eine Leiter heran, die über einem gräulichen, weißlichen Raum baumelte, in dem glitzernde Blätter, Sterne, Schnee und Juwelen umherwirbelten.

»Laßt nun die Leiter los und springt!« befahl ihnen Petrus. Einige Minuten lang schwebten sie langsam herab, und es kam eine große Menschenmenge in Sicht. Bald darauf landeten sie sanft auf dem Fußboden eines Raumes, der der Abflughalle eines Flughafens glich. »Das,« erklärte Petrus überflüssigerweise, »ist das Purgatorium. Wir müssen alle zuerst einmal hier verstauen, bis sie so weit verschönert sind, daß sie in den Himmel gelassen werden können.«

Pierre et Gilles sahen sich bestürzt um. Noch nie hatten sie so viele häßliche, verwelkte und, offen gestanden, auch so langweilige Menschen auf einem Haufen gesehen. Es sank ihnen der Mut. Sie hatten es sich zum Prinzip gemacht, nur diejenigen zu porträtieren, die sie liebten. Seit ihrer ersten Begegnung auf einer Party bei Kenzo 1976 hatten sie sich nur zwischen eleganten, mondänen und sündigen Menschen bewegt. Und jetzt sollten sie Millionen von alten, häßlichen Individuen porträtieren, die zeitlebens einfach nur zu feige gewesen waren, auch nur eine der Sünden zu begehen, von denen sie träumten. Zwillingen gleich, tauschten sie einen einzigen Blick aus, in dem all dies enthalten war. Dann wandte sich Pierre an Petrus und fragte: »Können wir uns einen Augenblick zurückziehen, um uns in dieser Sache zu beratschlagen?«

»Sicher,« sagte Petrus und führte sie in eine abgelegene Ecke. In der Wand daneben war eine niedrige Tür. »Hier wird euch niemand stören,« sagte ihr Führer geheimnisvoll, »diese Tür dort ist nämlich der Eingang zur Hölle.« Und mit diesen Worten zog er sich zurück.

Fest stand, daß es nahe dieser Tür sehr heiß war. Außerdem quoll schwefelgelber Rauch unter ihr hervor, und wenn man den Kopf durchsteckte, konnte man in der Tiefe Musik spielen hören. Es konnte wohl kaum Marc Almonds »Mother Fist« sein? Pierre et Gilles reckten die Hälse, um besser hören zu können. Plötzlich lichteten sich die Rauchwolken, und sie entdeckten unterhalb einen hübschen jungen Mann, der nackt in einem Bad stand und eine Glühbirne auswechseln wollte. Es war Claude François, das vulgäre Idol der siebziger Jahre in Frankreich. Wie aus einem Mund brüllten sie los: »Clo-Clo! Laß das bleiben, das Wasser leitet!«

»Unsinn!« schrie Clo-Clo. »Warum kommt ihr nicht runter, Jungs, das Wasser ist wundervoll!« Als seine Hand die Fassung berührte, gab es eine fürchterliche Explosion. Nachdem sich der Rauch verflüchtigt hatte, stand er jedoch immer noch lächelnd da. »Kommt schon, es ist prima hier, Jungs!« rief Clo-Clo, strahlender und vulgärer als je zuvor. Ohne die graue Horde der Heiligen hinter ihnen auch nur eines Blickes zu würdigen, sprangen Pierre et Gilles über die Schwelle der kleinen Tür und stürzten sich glücklich in die Hölle.

MOMUS

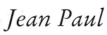

Jean Paul

JEAN PAUL GAULTIER 1990

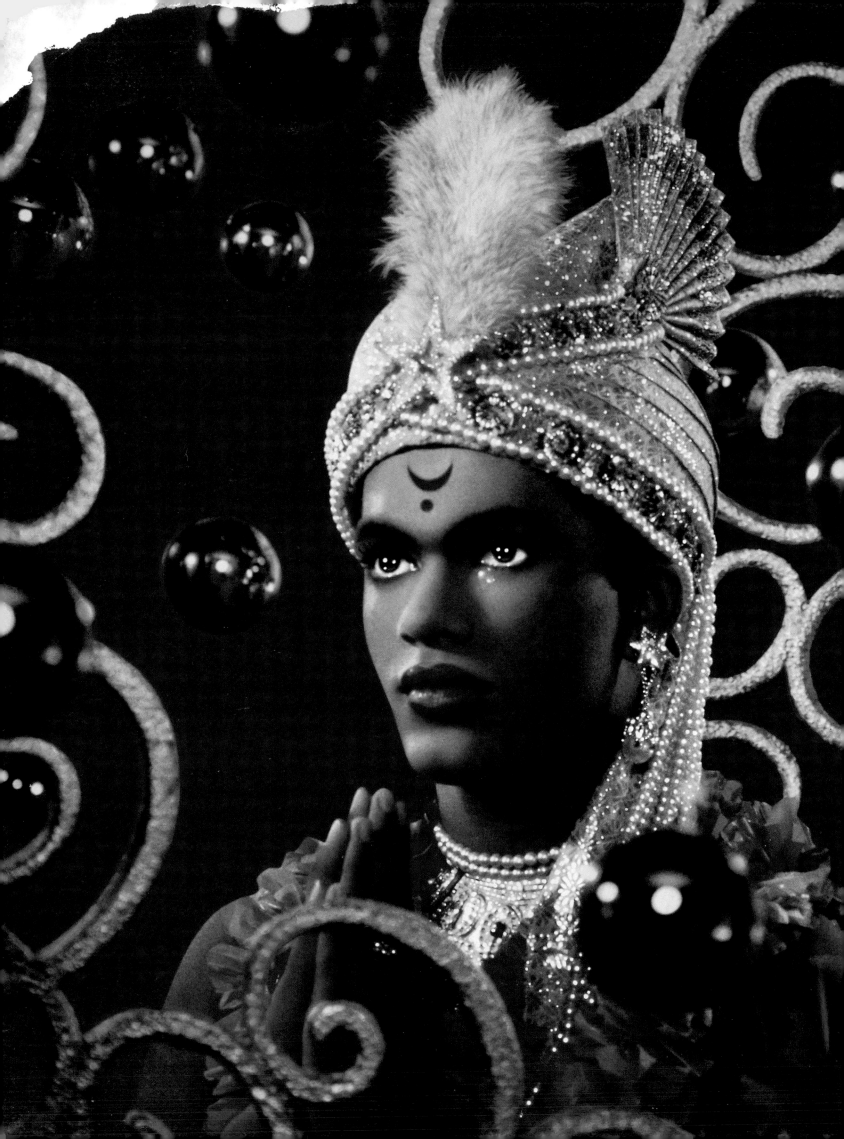

The story was told that Pierre et Gilles,

whilst in the best of health and the prime of life, nevertheless found themselves one day at the gates of heaven. At first, too shy to announce themselves, they approached the table where St Peter was sitting engrossed in a paperback copy of Jean Genet's »OUR LADY OF THE FLOWERS«. Reluctant to disturb him, they began gingerly to rotate one of the postcard stands nearby, examining the beautiful and garish images of Jesus on the cross.

One in particular caught their eye. In it a blond, blue-eyed Christ gazed upwards, his eyes brimming with tears. But from a different angle his face changed, the eyes closing and a beatific smile appearing on his face. As they laid down the beautiful card on the table before St Peter with a coin, he looked up, startled. In a single glance he took in their muscular, tattooed figures, Gilles' austere architect's look and the roguish face of Pierre, a sort of circus knife-thrower. Their matching jerseys emblazoned with the letters P and G made it quite clear who was before him.

»Thank God you're here!« cried St Peter. He jumped up, his keys jangling at his belt, and took them both by the arm. They began to walk around the apparently endless perimeter of heaven. As St Peter spoke, they could hear from inside the walls not the gentle sound of harps and organs but the dull thumping of a disco track, oddly reminiscent of »YMCA« by The Village People.

»Pierre et Gilles, we have called you specially to us,« St Peter declared solemnly. »You see, there is a problem in heaven. Once upon a time humans died young and beautiful. Carried off by plagues, attacked by wild animals, they would arrive here with the fresh glow of youth still upon them. Heaven then was truly a beautiful place. But now we see only wrinkled bodies, white hair, feeble and ugly beings who have clung to life for eighty years or more as if they no longer believed in the richness of their eternal reward.

»At first we employed a team of nuns to spruce these people up before they entered heaven. But frankly they weren't very good at it. And God, a great lover of beauty, complained. We racked our brains. God suggested Michelangelo for the job, but he's become so fussy these days he refuses to step outside heaven for even a moment. So we had to search the world for people currently alive. We tried PR people, advertising people. But all their images were too literal, too worldly. Someone suggested Cindy Sherman, but I vetoed that. Therapy and role playing have no place up here. Jeff Koons would have been ideal. But I'm told he has already been booked by the Other Place . . . « St Peter pointed ominously downwards.

»Then we had a brainwave. Vasari, who maintains a keen interest in the art world on earth although he has been absent for almost 500 years now, suggested you. It seems you are the closest living relatives of the great papal portaitists of the Renaissance, and your work is full of optimism, empathy, and spririituality. Or something as close to those things as your ghastly post-modern age will allow. Even the Marquis de Sade put in a good word for you.«

»Sade is here?« asked Pierre, astonished.

»Oh yes, « said St Peter. »God moves in mysterious ways. But now to business. The Lord has authorised me to make you the following proposition. You are no doubt aware that you have both committed very great sins, very great indeed. And yet the Lord wishes to have you in heaven, for you have also very great talents. He will therefore agree to reverse your inevitable damnation in exchange for a little work. Here, follow me.«

And, suddenly lifting a trapdoor which seemed to appear out of nowhere, St Peter waved Pierre et Gilles onto a ladder which appeared to dangle over a greyish, whitish void in which leaves, stars, snow and jewels seemd to swirl and glitter.

»Now, let go the ladder and fall!« commanded the Saint. They descended slowly for several minutes. A vast crowd of people began to come into view below. Soon they landed softly on the floor of what looked like a vast airport departure lounge. » This,« St Peter explained unnecessarily, »is Purgatory. I'm afraid we've had to store everybody here until they could be beautified enough to be admitted to heaven.« Pierre et Gilles looked around in dismay. Never had they seen such a mess of ugly, wrinkled and, to be honest, dull people. Their hearts sank. It had always been their policy to portait only those they loved. Ever since meeting at a Kenzo party in 1976 they had moved amongst glamourous, worldly and sinful people. And now they were being asked to portrait untold millions of ugly, aged individuals who had probably been too cowardly to commit the sins they dreamed of.

Like twins they communicated all this to each other in a glance. Then Pierre turned to St Peter and said, »May we withdraw a moment to discuss your proposition?«

»Certainly,« said St Peter, and led them to a secluded corner. Nearby, built into the wall was a hatch. »You will not be disturbed here,« intoned their guide ominously, »you see, this hatch is the entrance to Hell.« And with that he withdrew with a jangling of keys. It was certainly very hot by the hatch. Yellowish smoke seeped out and, if you stuck your head in, you could hear music playing many miles below. Surely it wasn't Marc Almond's »Mother Fist«? Pierre et Gilles craned to hear better. Suddenly there was a lull in the smoke and down below could be seen a pretty blond man standing naked in a bath, about to change a lightbulb. It was Claude François, the vulgar French idol of the 1970s. As one they shouted »Clo-Clo! Don't do it! Water conducts electricity!«

»Nonsense!« cried back Clo-Clo »Why don't you come in, boys, the water is wonderful!« As his hand touched the live socket there was a terrific explosion. But when the smoke cleared he was still standing there, smiling as before. »Come down, boys, it's wonderful!« cried Clo-Clo, looking more radiant and vulgar than ever. Without a glance back at the grey hordes of the Holy behind them, Pierre et Gilles hoisted themselves over the sill of the hatch and flung themselves happily down into Hell.

MOMUS

Nimal

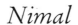

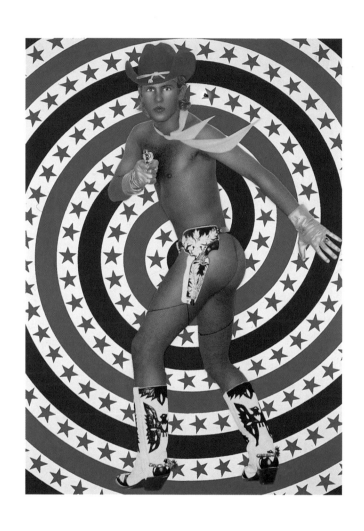

Le Cowboy

VIKTOR 1978

Krootchey

PHILIPPE KROOTCHEY 1980

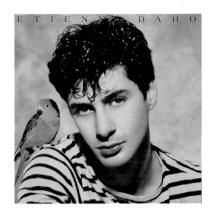

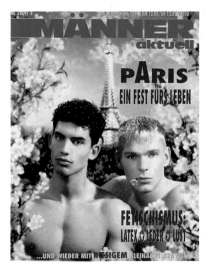

»GAI PIED« 1982
Couverture de magazine, Zeitschriftencover,
magazine cover

»ETIENNE DAHO« 1984
Pochette, Plattencover, album cover

»MÄNNER« 1991
Couverture de magazine, Zeitschriftencover,
magazine cover

«Pierre faisait des photos en noir et blanc et Gilles peignait en couleurs, quand nous nous sommes rencontrés en automne 1976. C'est pendant une fête qu'on s'est parlé la première fois, on avait un peu trop bu, on était très différents, mais on se ressemblait ... »

«Ensemble, pour nous amuser, nous avons fait des photos de grimaces de nos amis sur des fonds de couleurs vives. Comme les couleurs sur les épreuves n'étaient pas aussi intenses qu'on l'espérait, Gilles prit alors son pinceau, et c'est ainsi que tout a commencé ... »

«Tout s'est mélangé, la vie, les images, le travail, les amis, les voyages, les chansons, on est devenus inséparables.»

»Als wir uns im Herbst 1976 begegneten, machte Pierre Schwarzweißfotos, und Gilles malte farbige Bilder. Auf einer Party sprachen wir zum erstenmal miteinander, wir hatten beide etwas zuviel getrunken, wir waren sehr verschieden und einander doch ähnlich ... «

»Aus Spaß haben wir gemeinsam farbenfrohe Fotos von Freunden beim Grimassenschneiden gemacht. Da die Farben auf den Abzügen aber nicht so intensiv waren, wie wir gehofft hatten, nahm Gilles seinen Pinsel, und so fing alles an ... «

»Alles ist miteinander verschmolzen: das Leben, die Bilder, die Arbeit, die Reisen, die Lieder – wir sind untrennbar damit verbunden.«

»When we met in autumn 1976, Pierre was taking black-and-white photographs and Gilles was painting pictures in colour. We first talked at a party, we'd both drunk a bit too much, we were very different and yet very similar ... «

»For fun we did brightly coloured photos of friends pulling faces, together. But the colours of the prints weren't as intense as we had hoped, so Gilles got his brush out, and that was how it all started ... «

»Everything is connected with everything else: life, images, work, travel, songs – we are inseparably linked with it all.«

Garçons de Paris
THIERRY GARÇIA 1983

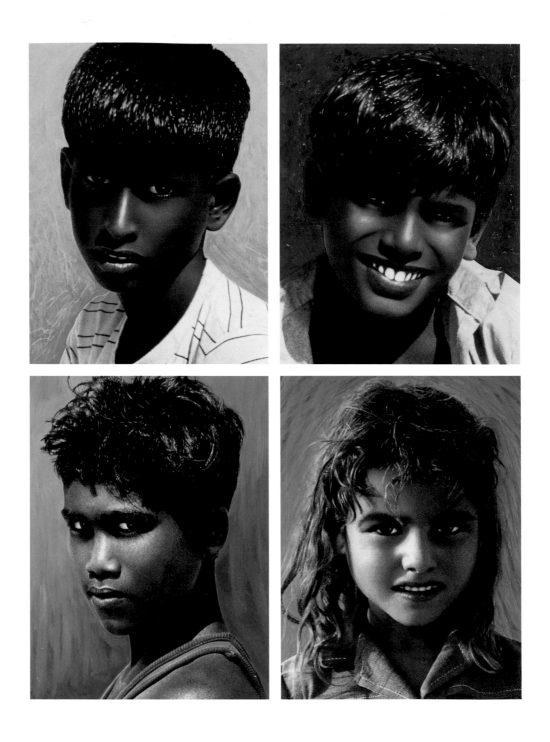

Les Enfants des voyages

MALDIVES, SRI LANKA ET TUNISIE 1982

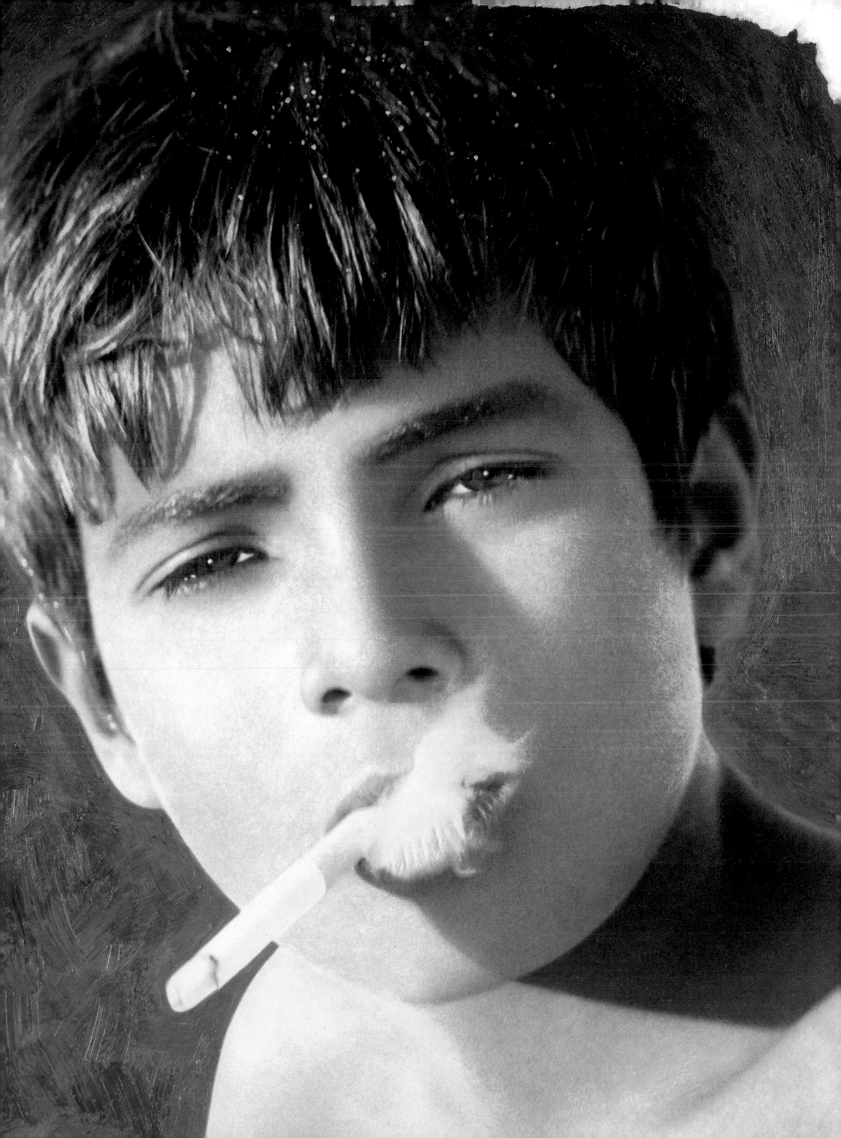

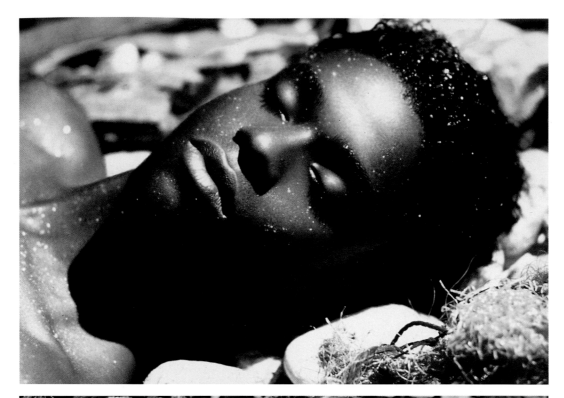

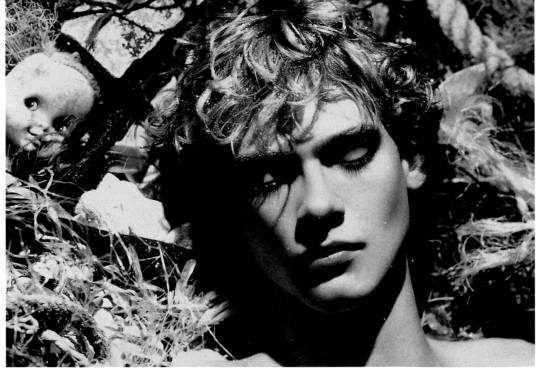

Naufragés

STACEY 1985 , HENRIK 1986

16

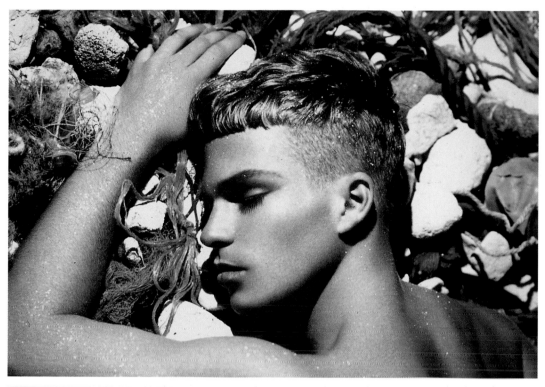

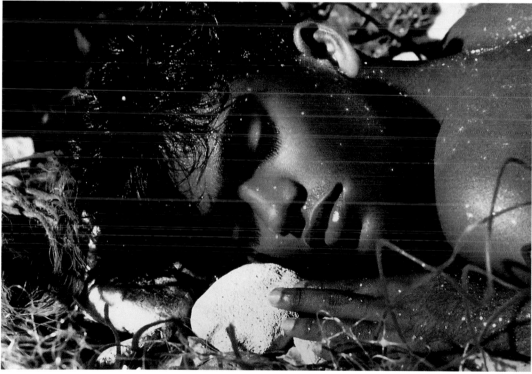

Naufragés

OLIVIER 1986, NIMAL 1987

17

Lorsque la NASA détecta des signes d'une vie intelligente dans une galaxie à quelques années-lumières de l'île de Tonga, on décida d'envoyer immédiatement à ces êtres inconnus une sonde spatiale, contenant des ouvrages exécutés par l'homme. Ceci comme message d'amitié.

La sonde fut construite en temps voulu. Mais son lancement eut un retard de plusieurs mois à cause d'un scandale. Des querelles éclatèrent quand on annonça qu'«Adam et Eve», un travail de Pierre et Gilles, avait été choisi pour représenter aux extra-terrestres l'apparence et le caractère de la race humaine.

Il y eut aussitôt un beau tumulte. Les bégueules se plaignaient de la nudité de la fille et du garçon. Les vieux étaient outragés par leur extrême jeunesse. Les mal bâtis étaient troublés par leur beau physique. Les Noirs se demandaient pourquoi Adam et Eve étaient blancs, et les homosexuels contestaient la perpétuation du stéréotype hétérosexuel.

Regardant du haut de leur galaxie grise et désertique, à des années-lumières de l'île de Tonga, les extra-terrestres, créatures squameuses ressemblant à des rhinocéros, gémissaient à la vue de tels conflits. Pour eux, la terre était un paradis et les êtres humains exceptionnellement beaux. En fait, cette croyance était partagée à travers tout l'univers. Seuls les hommes ne semblaient pas s'en rendre compte. La solution fut trouvée par les rhinocéros: ils décidèrent de construire une sonde contenant le travail de Pierre et Gilles et l'envoyèrent sur Terre.

Als die NASA in einer mehrere Lichtjahre entfernten Galaxie über der Insel Tonga Hinweise auf vernunftbegabte Lebewesen entdeckte, beschloß sie, eine Kapsel mit menschlichen Artifakten als Grußbotschaft an die Außerirdischen in das Weltall zu schießen.

Die Kapsel war auch schnell gebaut, nur der Abschuß verzögerte sich um mehrere Monate, weil ein Skandal die Gemüter erhitzte. Als nämlich bekannt wurde, daß »Adam et Eva«, eine Arbeit von Pierre et Gilles, ausgewählt worden war, um Wesen und Aussehen der Menschen zu illustrieren, brach ein Sturm der Entrüstung los.

Es gab Klagen von allen Seiten. Die Prüden störte, daß das Mädchen und Junge nackt waren. Die Alten empörten sich, daß sie jung waren. Die Häßlichen nahmen Anstoß an ihrer Schönheit. Menschen mit dunkler Hautfarbe fragten sich, warum Adam und Eva der weißen Rasse angehörten, und die Homosexuellen sahen in ihnen ein heterosexuelles Klischee.

Die Außerirdischen, die von ihrer nackten, grauen Galaxie über der Insel Tonga auf die Erde herunterschauten, vergossen bittere Tränen über das Gerangel. Diese schuppenhäutigen Wesen, die wie Nashörner aussahen, hielten nämlich die Erde für einen Garten Eden und die Menschen für Lebewesen von außerordentlicher Schönheit. Dieser Meinung war übrigens auch der Rest des Universums. Nur die Menschen selbst schienen sich dessen nicht bewußt zu sein.

Es gab jedoch eine Lösung. Die Nashörner beschlossen, selbst eine Kapsel zu bauen und mit Werken von Pierre et Gilles auf die Erde zu schicken.

When NASA detected signs of intelligent life in a galaxy several light years above the island of Tonga, it was decided that a space probe filled with human artefacts should immediately be dispatched to the alien beings as a message of goodwill.

The probe was duly built. But its launch was delayed for several months by a great scandal. The row broke out when it was announced that «Adam et Eve», a work by Pierre et Gilles, had been selected to represent to the extra-terrestrials the appearance and character of the human race.

Instantly there was uproar. Prudes complained that the girl and the boy were naked. Old people were outraged that they were so young. The ugly were disturbed by their physical beauty. People with dark skins wondered why Adam and Eve should be white, and gays questioned the perpetuation of a heterosexual stereotype.

Looking down from their bare, grey galaxy far above the island of Tonga, the extraterrestrials, scaly creatures resembling rhinoceroses, wept to see such strife. To them, the earth was an Eden and human beings uniquely beautiful. In fact, this belief was shared throughout the universe. Only the humans themselves seemed not to realise it.

There was a solution. The rhinoceroses decided that a probe must be built, filled with the work of Pierre et Gilles, and sent to earth.

Adam et Eve

EVA IONESCO ET KEVIN LUZAC 1981

p. 20/21

La Panne

RUTH GALLARDO ET PATRICK SARFATI 1983

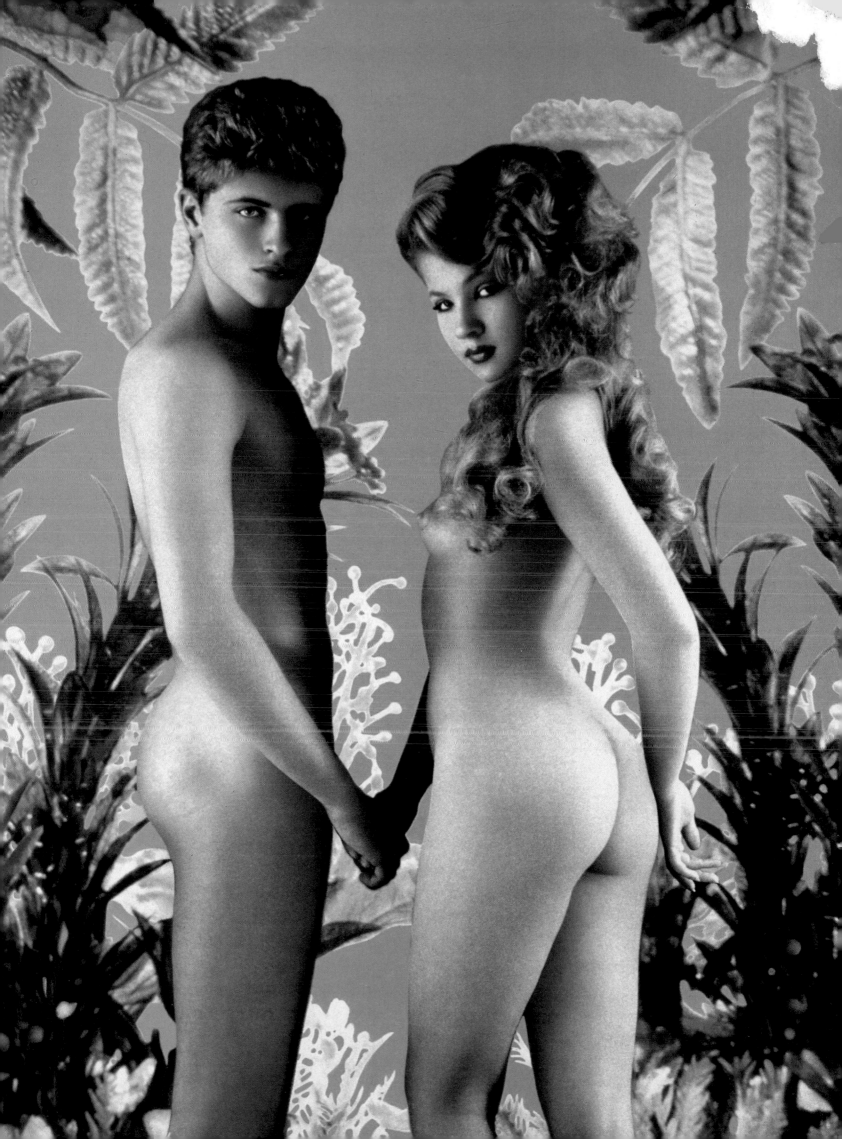

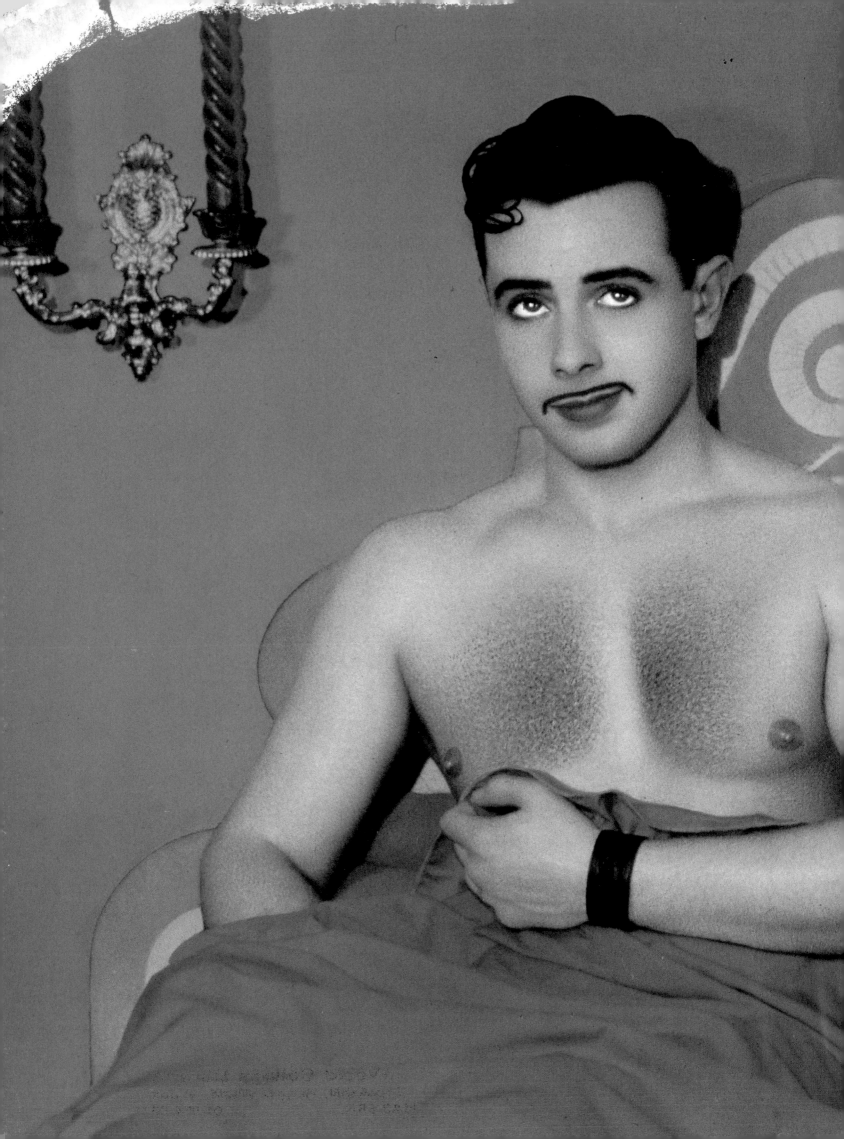

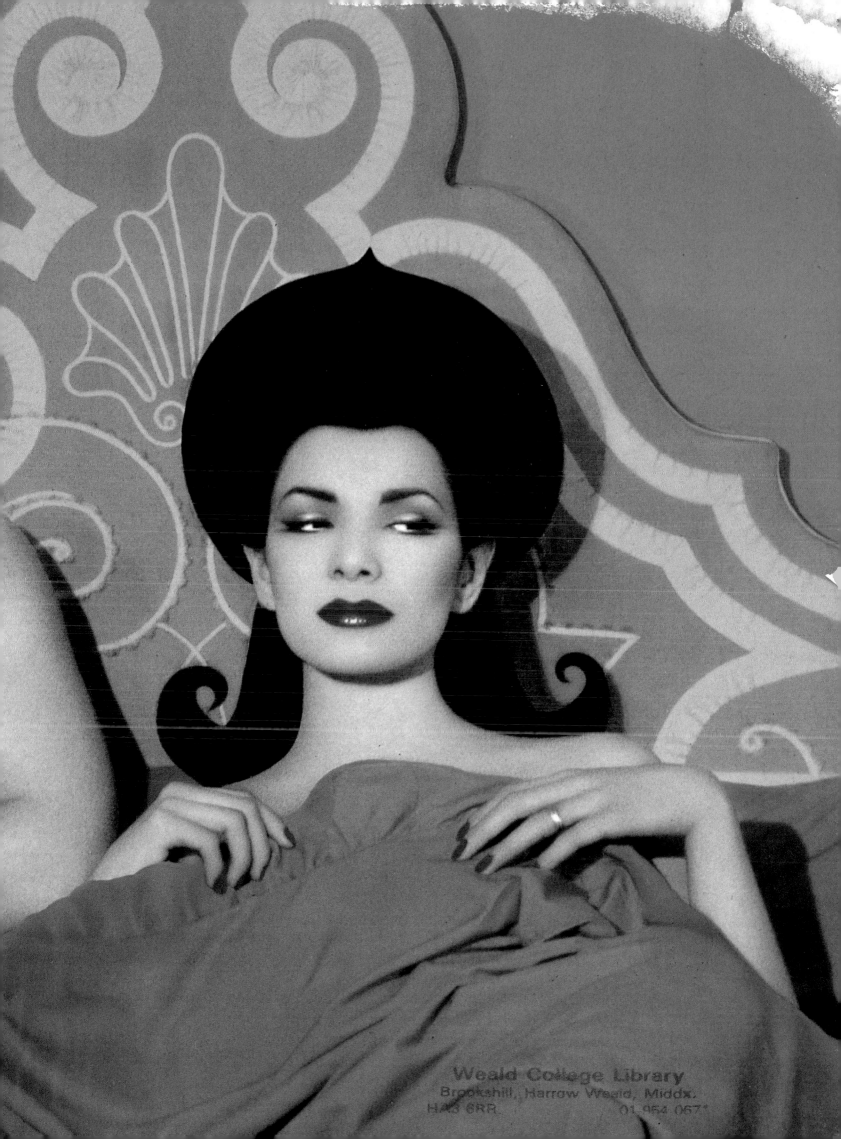

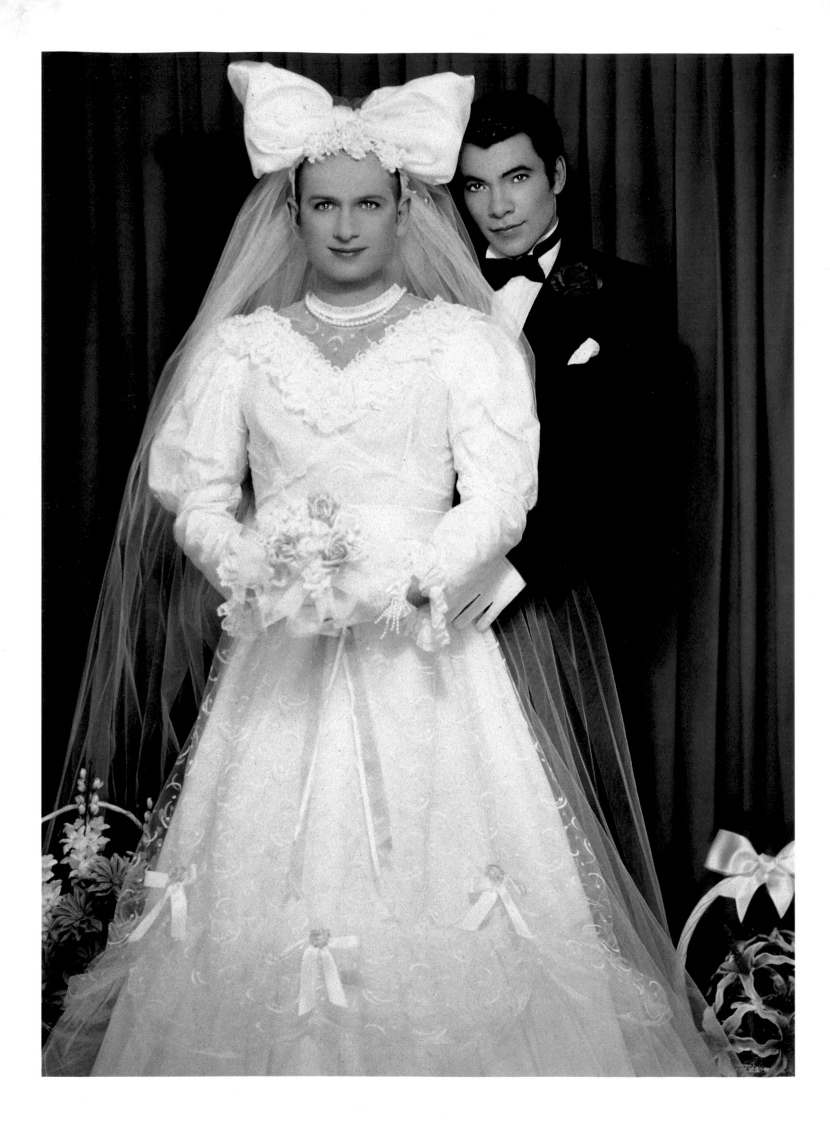

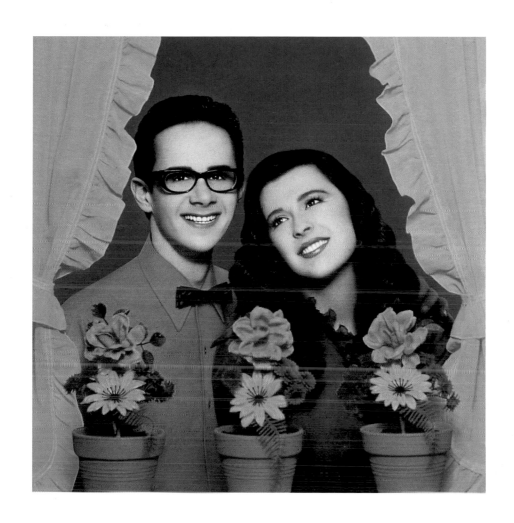

A la Fenêtre

PASCALE ET GREGORY 1985

Les Mariés

PIERRE ET GILLES 1992

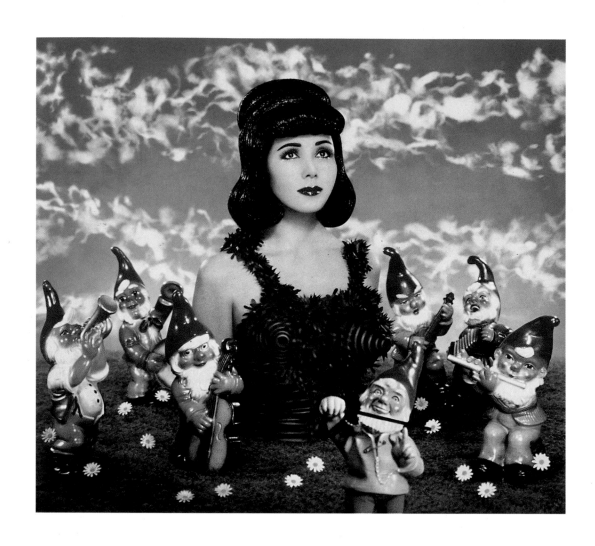

Blanche-neige

SANDII 1990

Deee Lite

LADY KIER, DIMTRY ET TOWA TOWA 1990

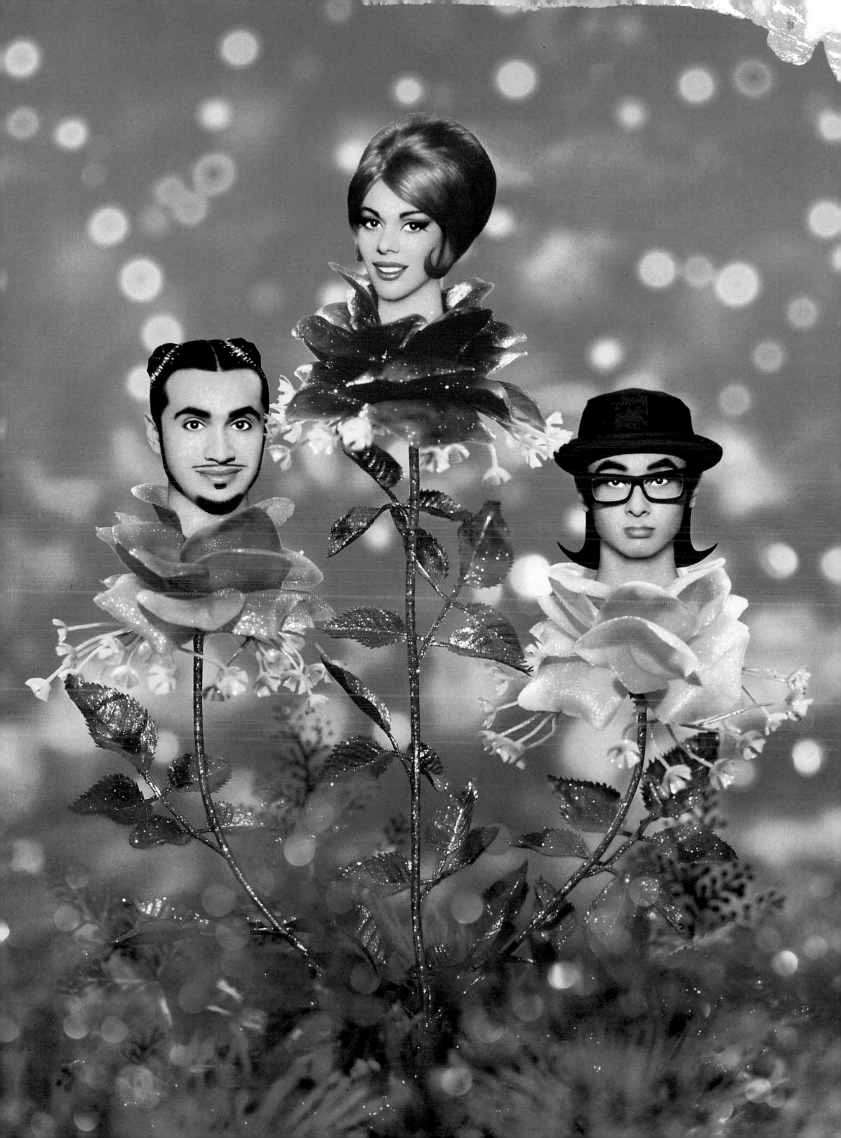

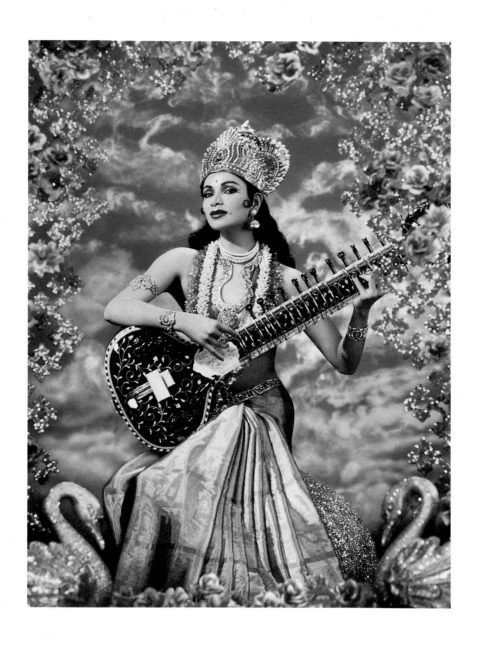

Sarasvati

RUTH GALLARDO 1988

Shiva

BOY GEORGE 1989

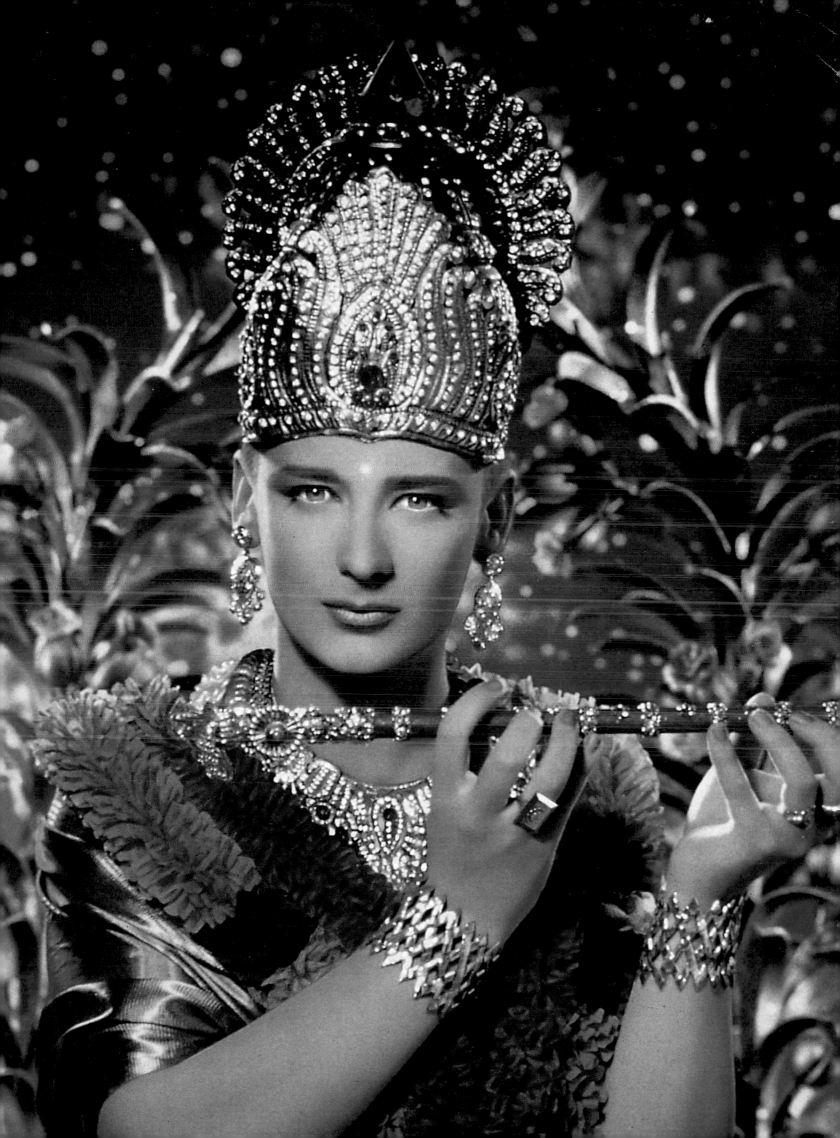

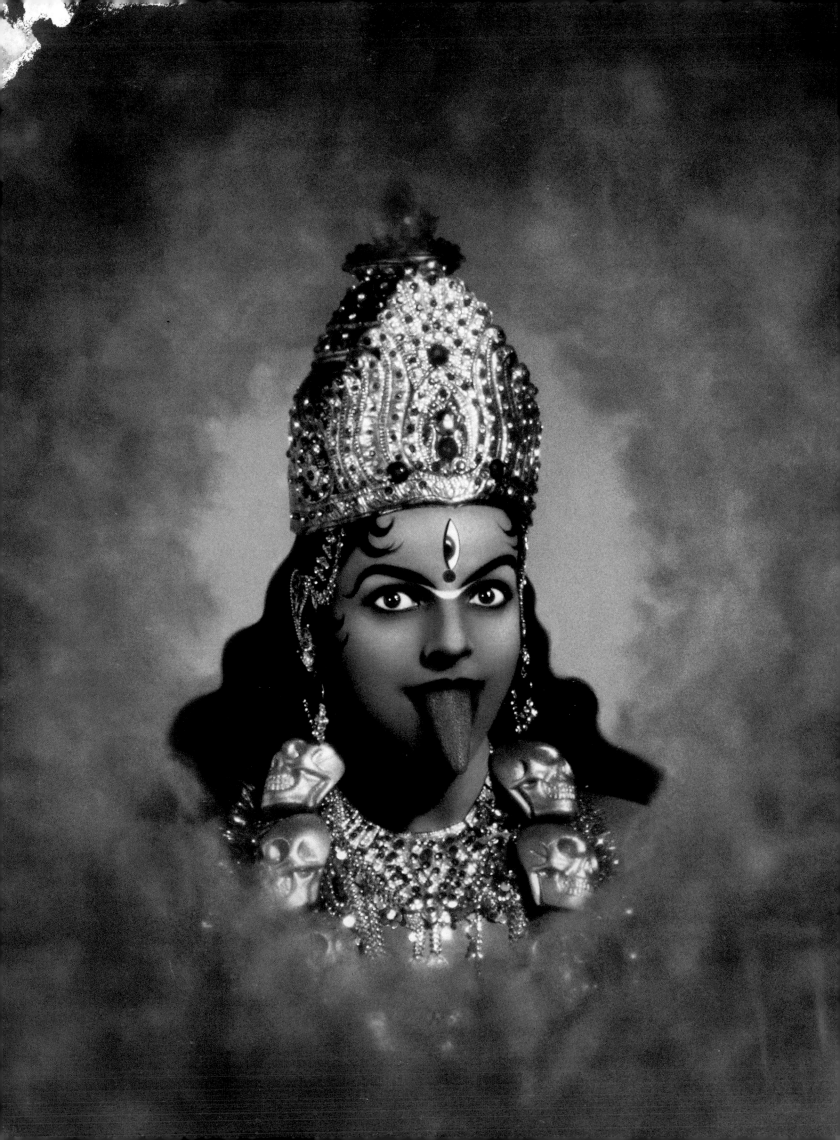

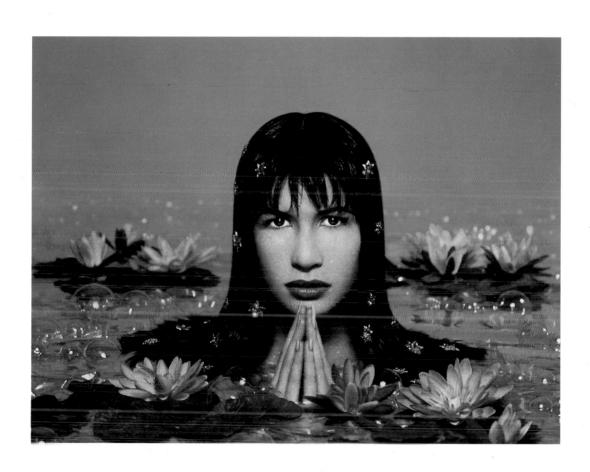

Nirvana

Kali

p. 30/31

Catherine blessée

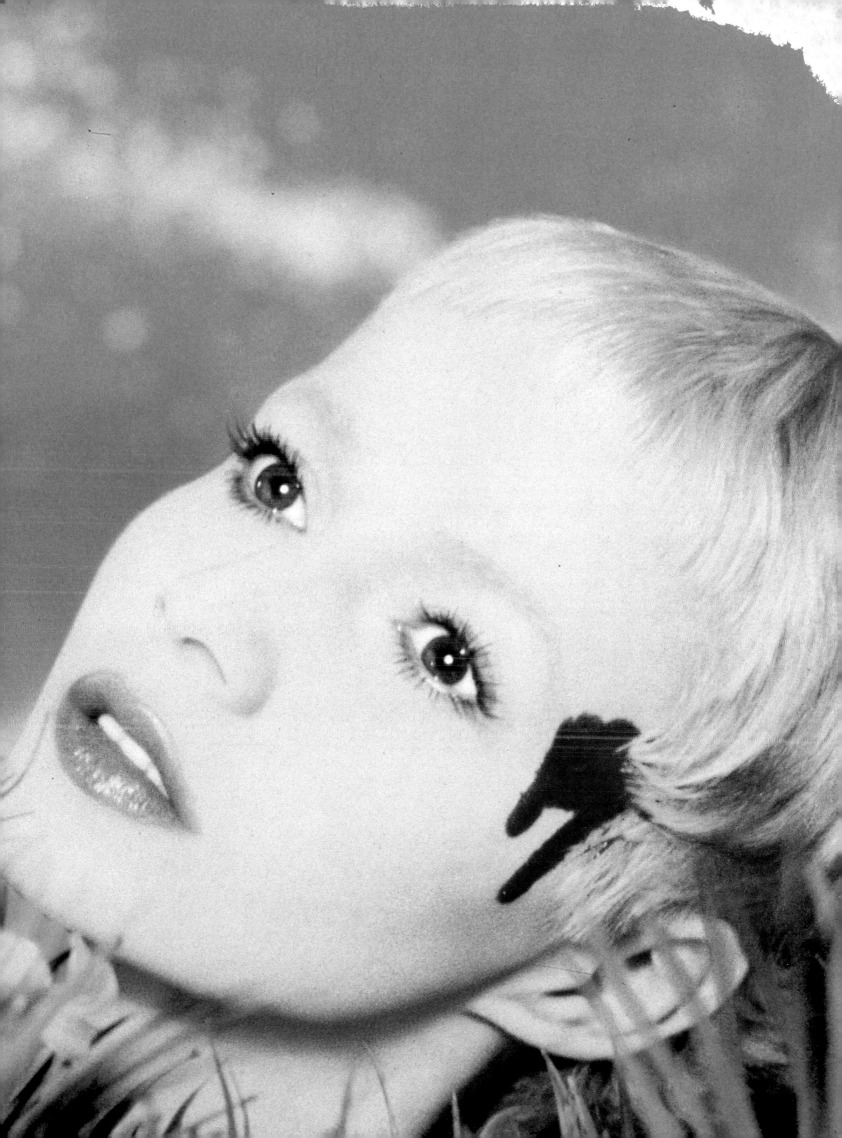

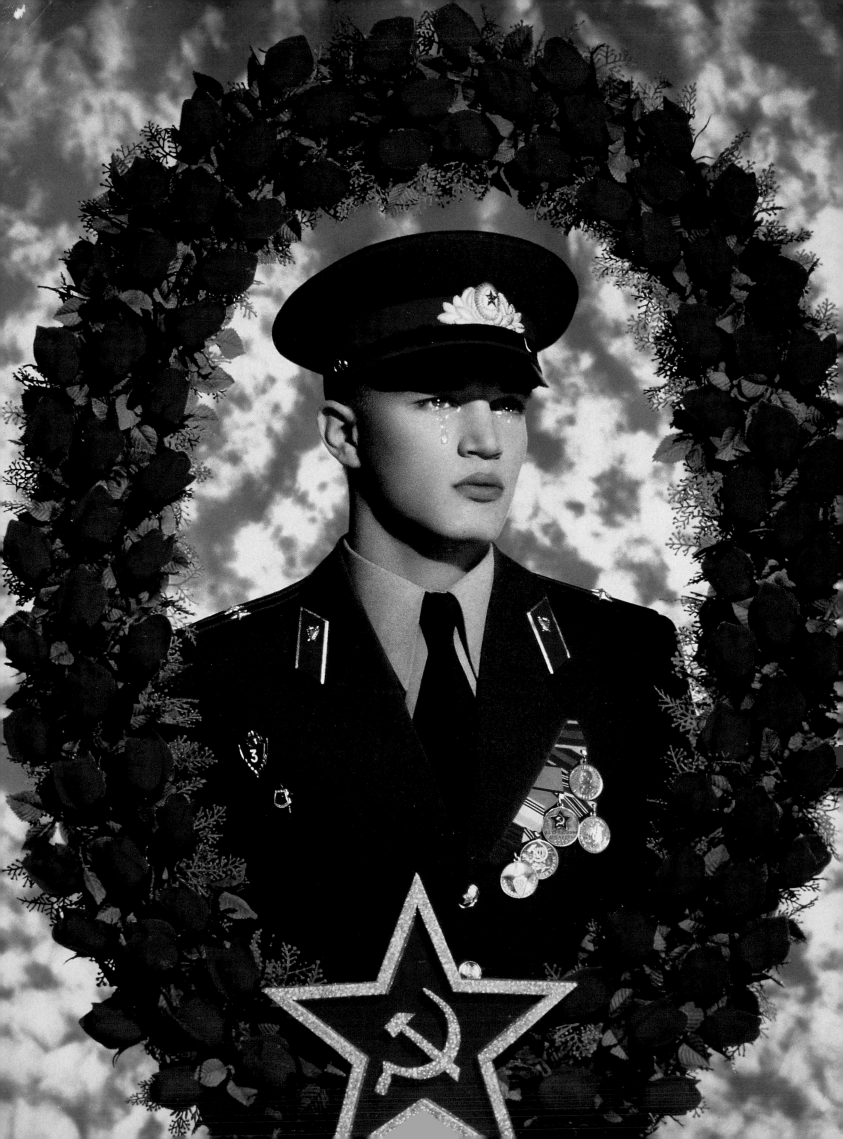

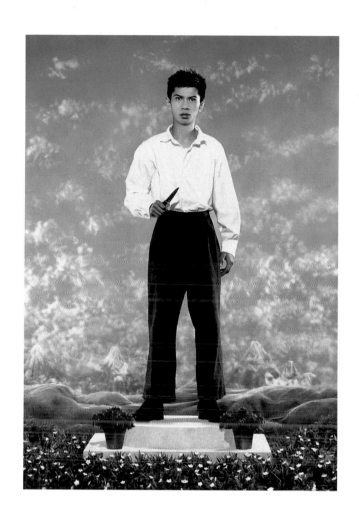

Le Petit Chinois

TOMAH 1991

Le Petit Communiste

CHRISTOPHE 1990

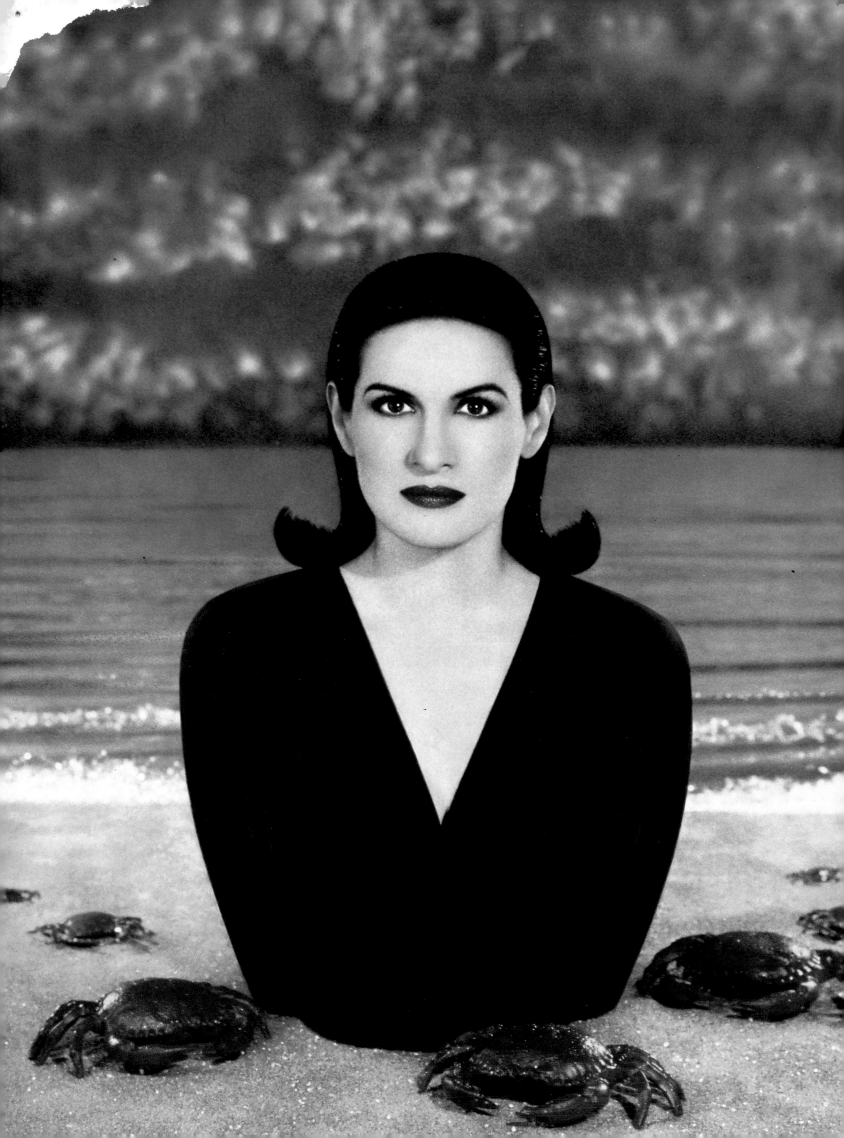

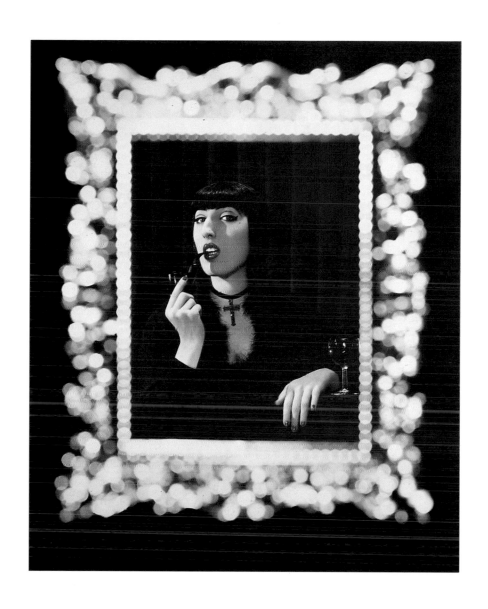

Rossi

ROSSI DE PALMA 1991

Paloma

PALOMA PICASSO 1990

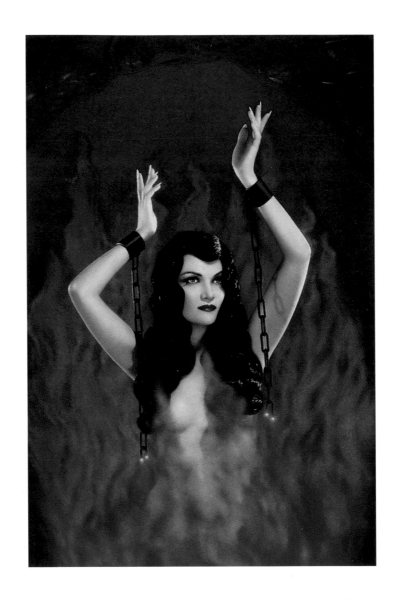

Le Purgatoire

MARIE FRANCE 1990

Méduse

ZULEIKA 1990

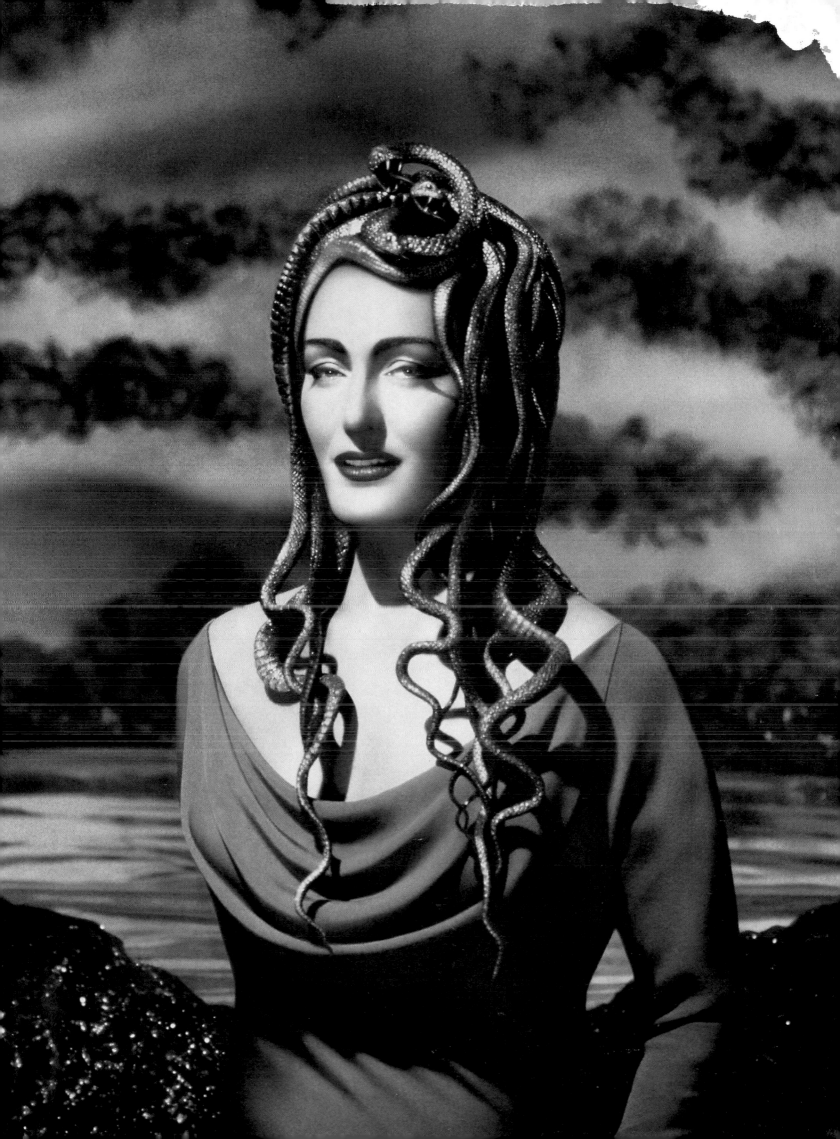

«Les gens qu'on photographie sont tous dif-
férents, célèbres ou inconnus; c'est leur person-
nalité et l'amour qu'on a pour eux qui nous
portent et font naître en nous des histoires.»

»Die Leute, die wir fotografieren, sind alle
verschieden, berühmt oder unbekannt. Ihre
Persönlichkeit und die Liebe, die wir für sie
empfinden, das ist es, was uns in den Bann
schlägt und in uns Geschichten lebendig wer-
den läßt ...«

»The people we photograph are all different,
famous or unknown. Their personalities, and
our love for them, cast a spell on us and bring
their stories to life in us ...«

«Nous sommes comme des reporters qui s'en
vont dans un autre monde, nous ramenons des
images de gens que nous avons rencontrés;
c'est un monde imaginaire, mais parallèle au
monde existant.»

»Wir sind wie Reporter, die in eine andere
Welt gehen und dorthin Bilder von Leuten
mitnehmen, denen wir begegnet sind; es ist
eine imaginäre Welt, die parallel zur beste-
henden existiert ...«

»We are like reporters going to another world
and returning with pictures of people we've
met there. It's an imaginary world parallel to
the one that already exists ...«

Les Pleureuses

Farida

FARIDA 1985

Claire

CLAIRE NEBOUT 1985

Zuleika

ZULEIKA 1985

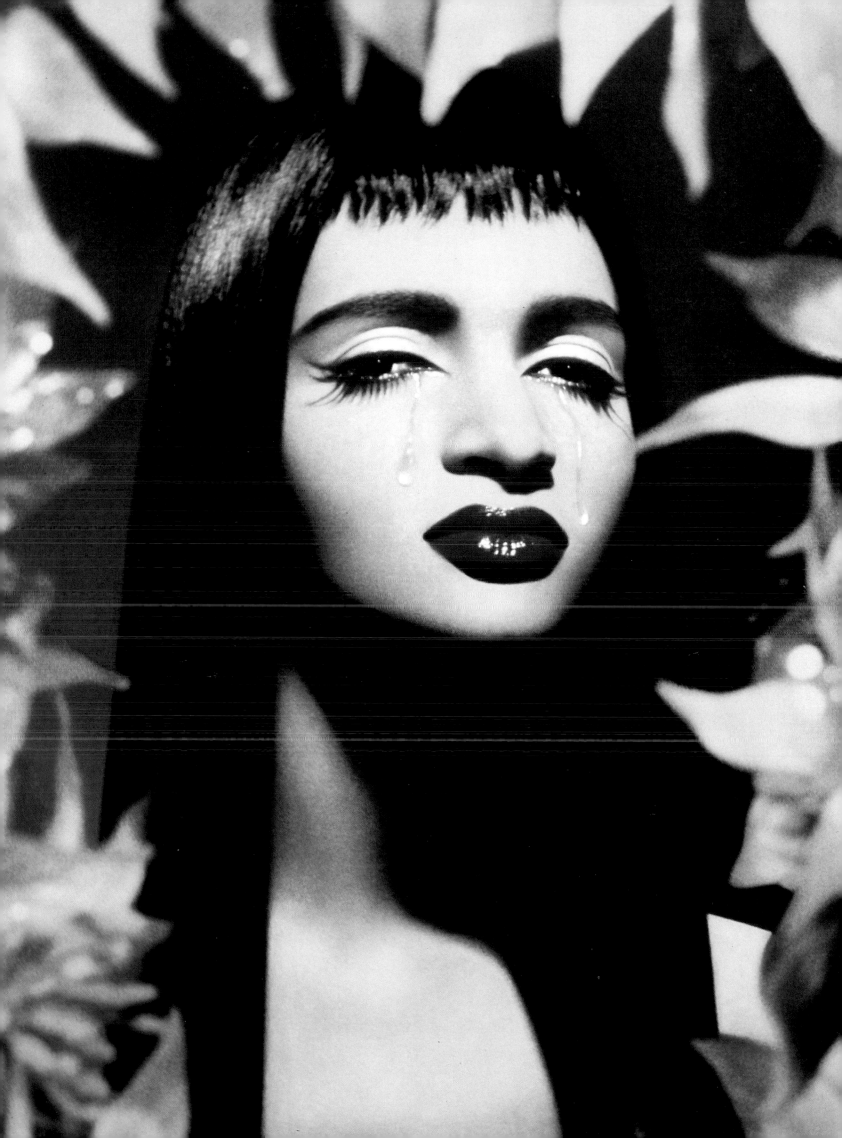

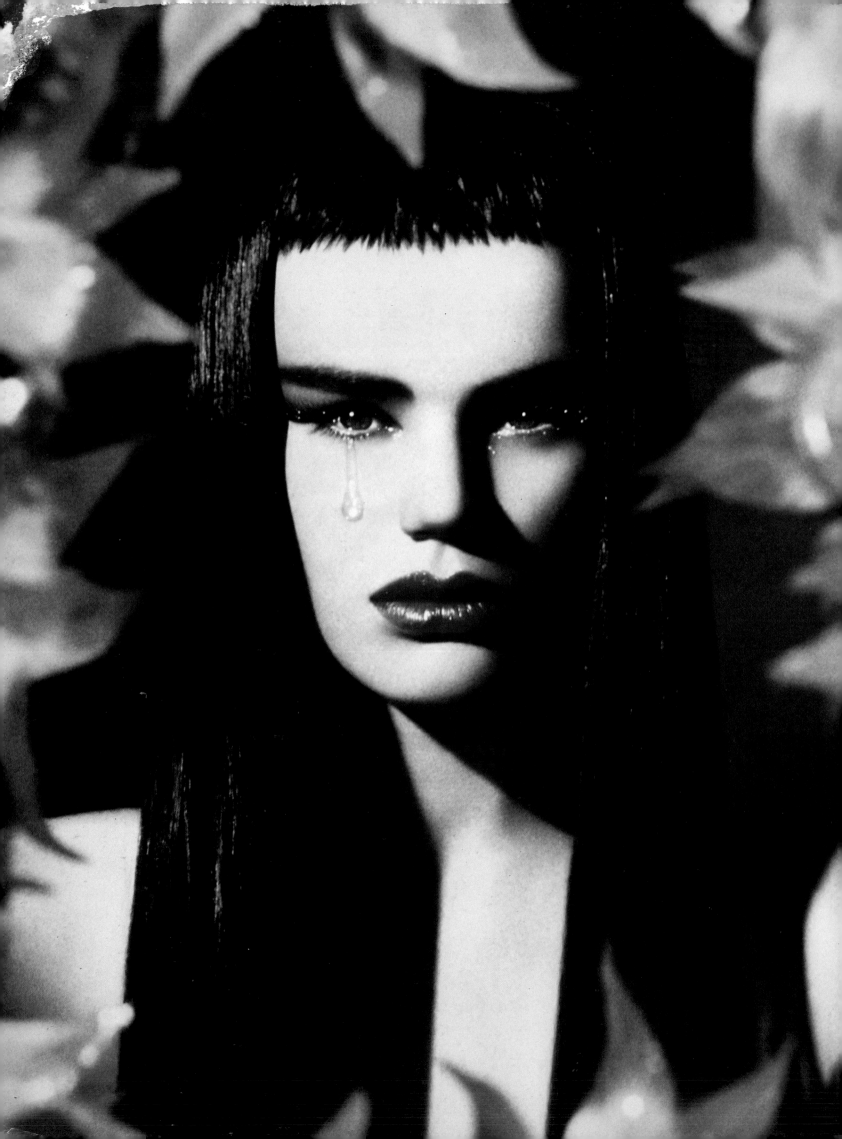

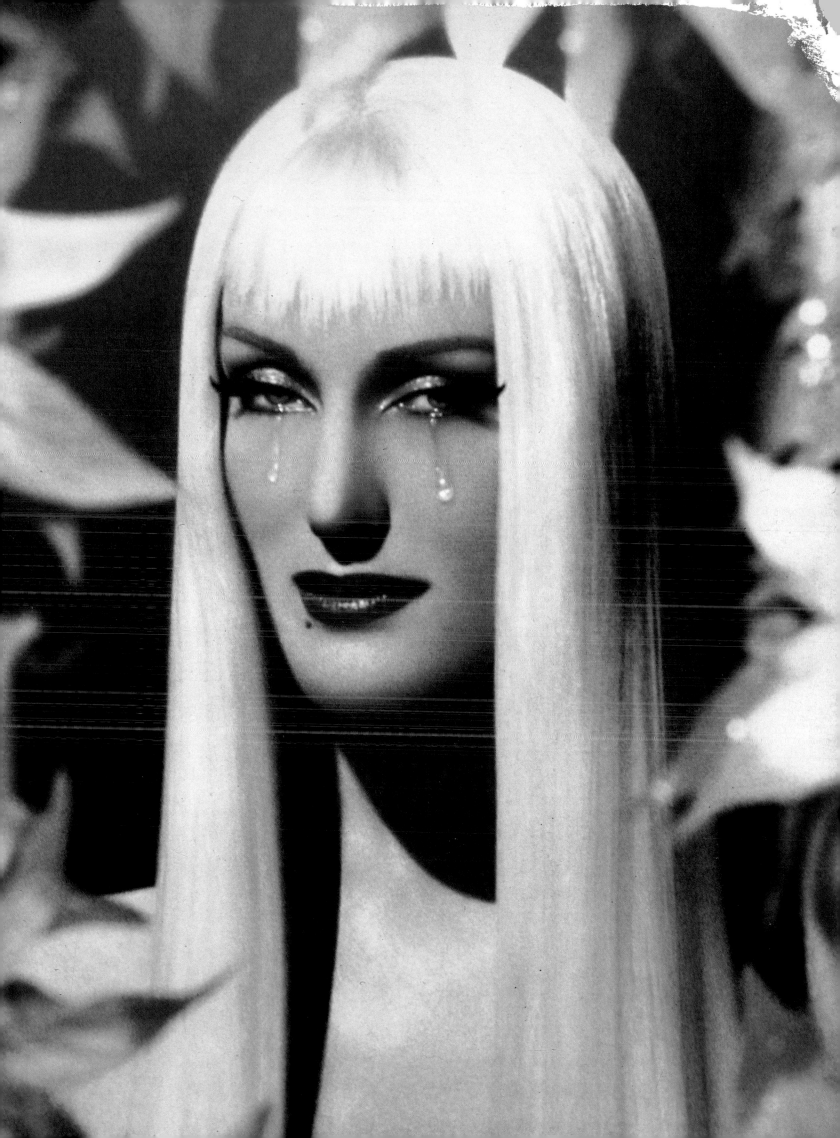

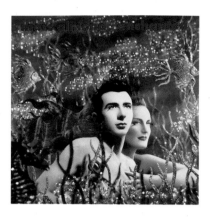

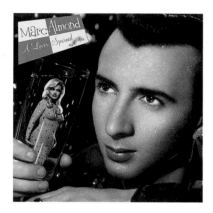

«C'est Pierre qui prend la photo et Gilles qui peint, mais en même temps, lorsque nous faisons une image, le plus important, c'est l'envie que nous avons tous les deux de la faire ensemble: avoir envie de photographier quelqu'un, en parler, faire des petits dessins, construire le décor, choisir la lumière, préparer les costumes ... »

«Nos images nous ressemblent, c'est notre vie, nos rencontres, nos amitiés, nos amours et nos rêves.»

»Pierre ist derjenige, der die Aufnahme macht, und Gilles ist derjenige, der malt, aber bei unserer Arbeit an einem Bild ist das Wichtigste, daß wir beide Lust haben, miteinander zu arbeiten: die Lust, jemanden zu fotografieren, darüber zu reden, kleine Zeichnungen zu machen, das Dekor zu gestalten, das Licht auszusuchen, die Kostüme vorzubereiten ... «

»Unsere Bilder ähneln uns, sie sind unser Leben, unsere Begegnungen, unsere Freundschaften, unsere Liebesbeziehungen und unsere Träume.«

«Pierre is the one who does the photos and Gilles does the painting, but when we work on a picture the main thing is that we're both really enjoying working together – enjoying photographing someone, talking about it, doing little drawings, designing the decor, working out the lighting, fixing the costumes ... «

»Our pictures are like us, they are our life and tell of the people we meet, our friendships, our love affairs and our dreams.«

Le Totem

PIERRE ET GILLES 1984

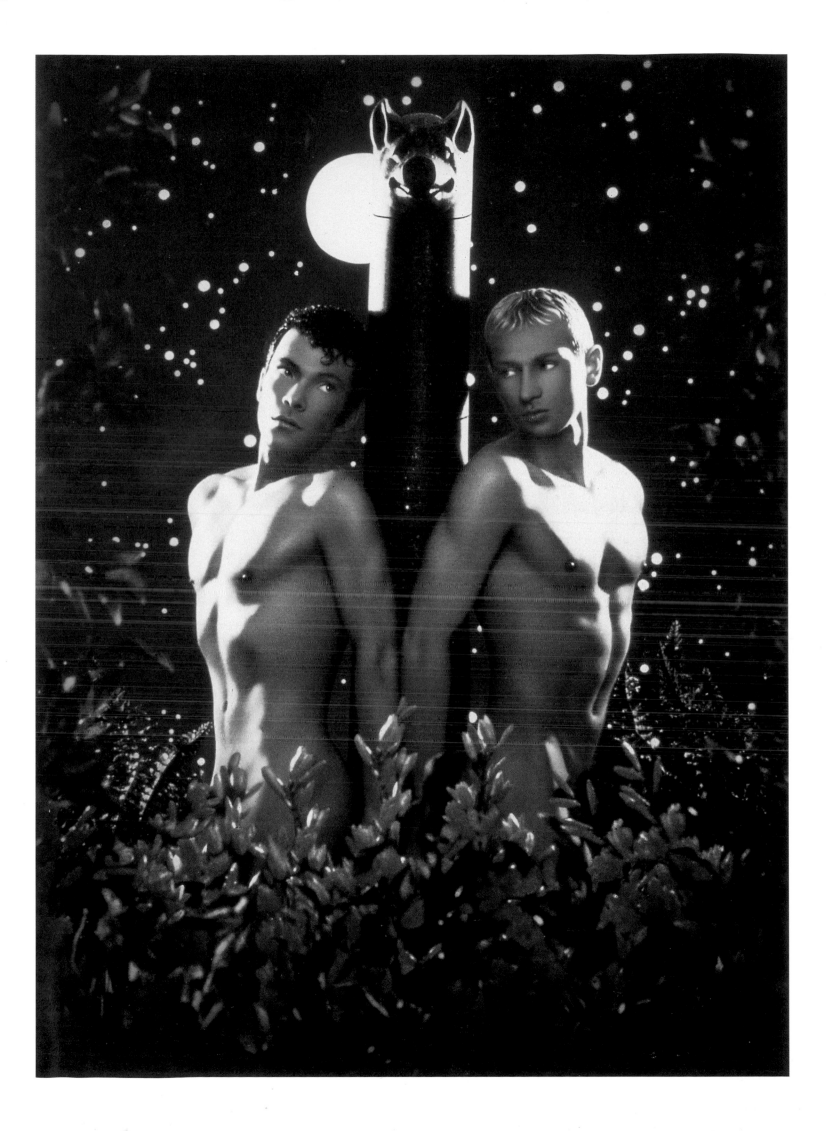

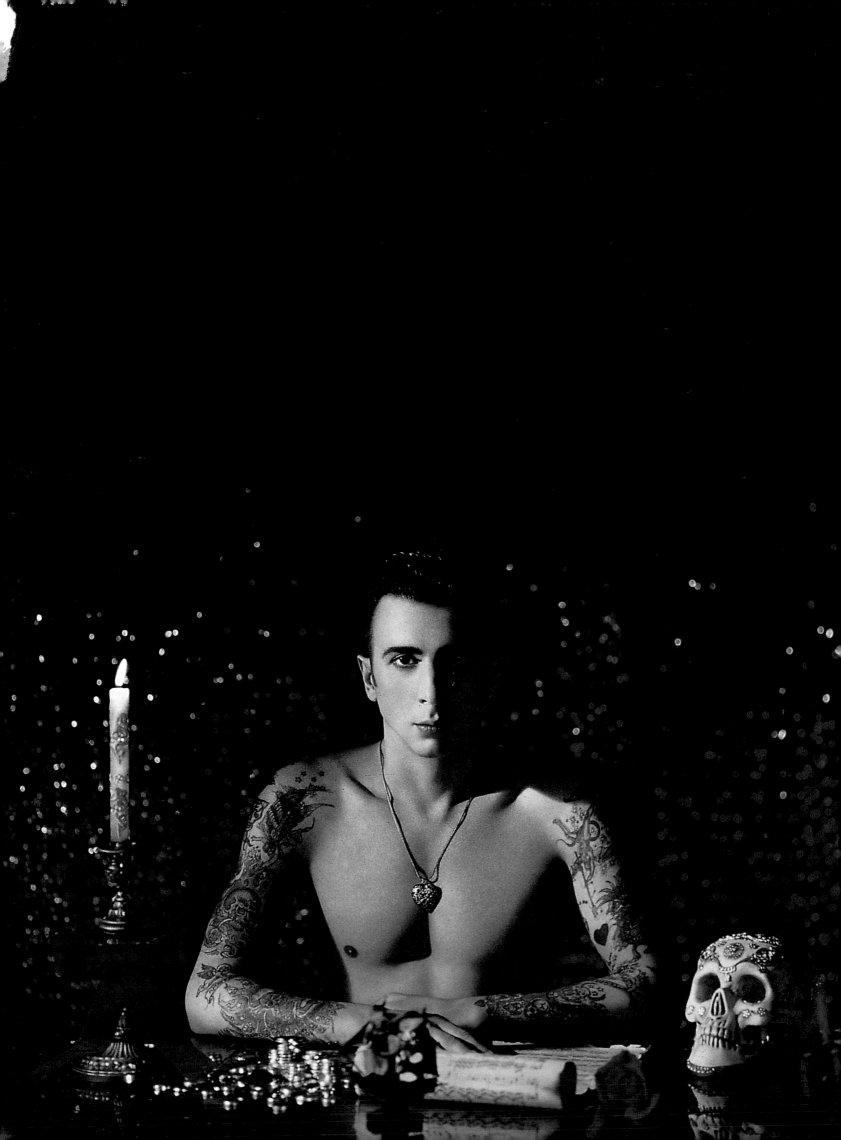

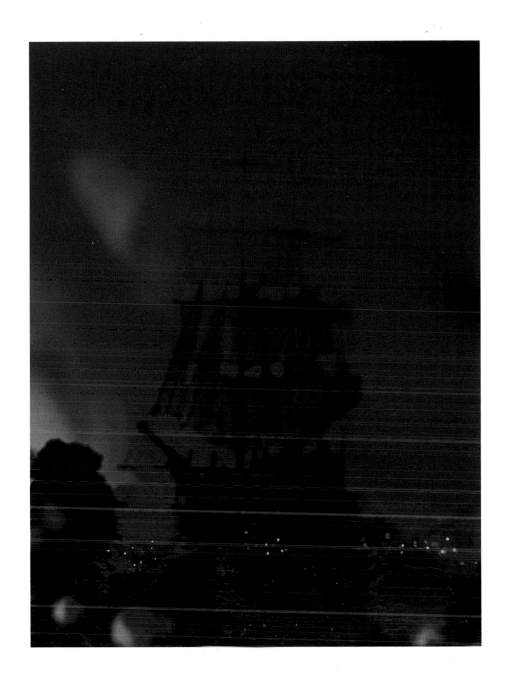

Le Bateau

1986

Marc Almond

MARC ALMOND 1992

p. 46/47

Le Diable

MARC ALMOND 1989

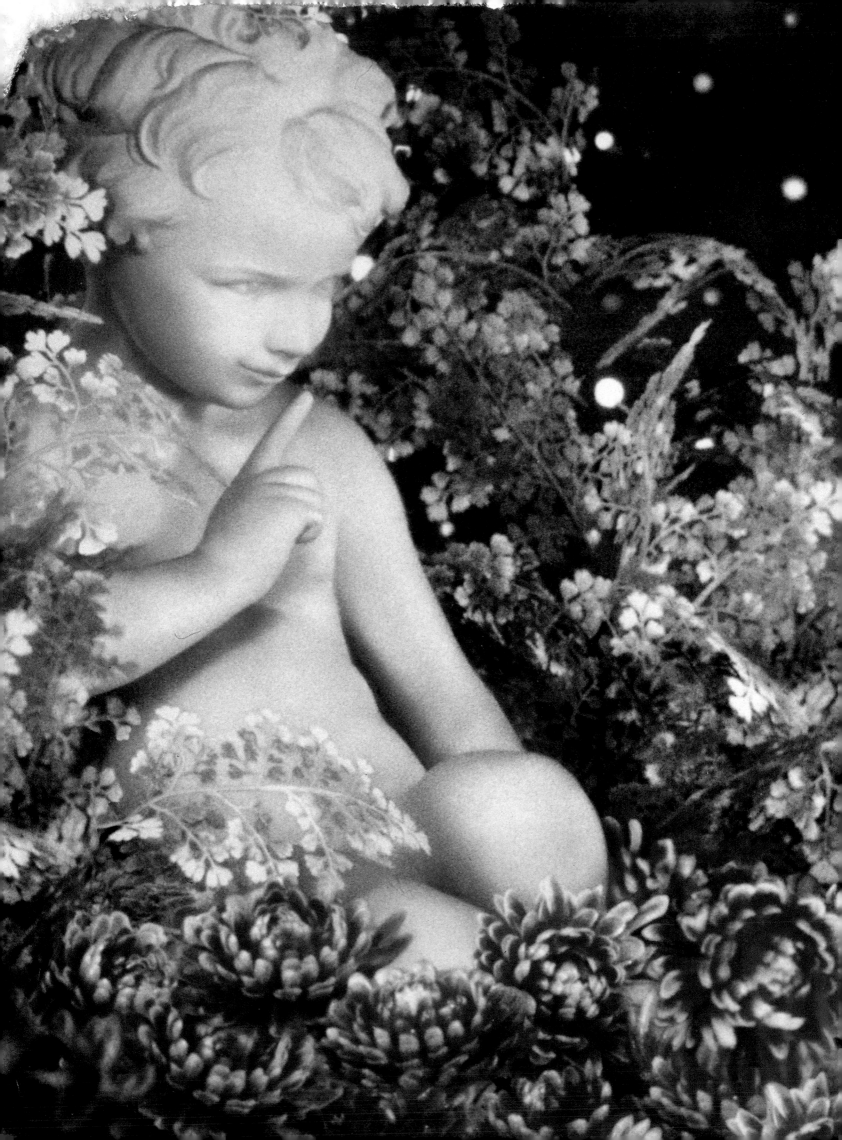

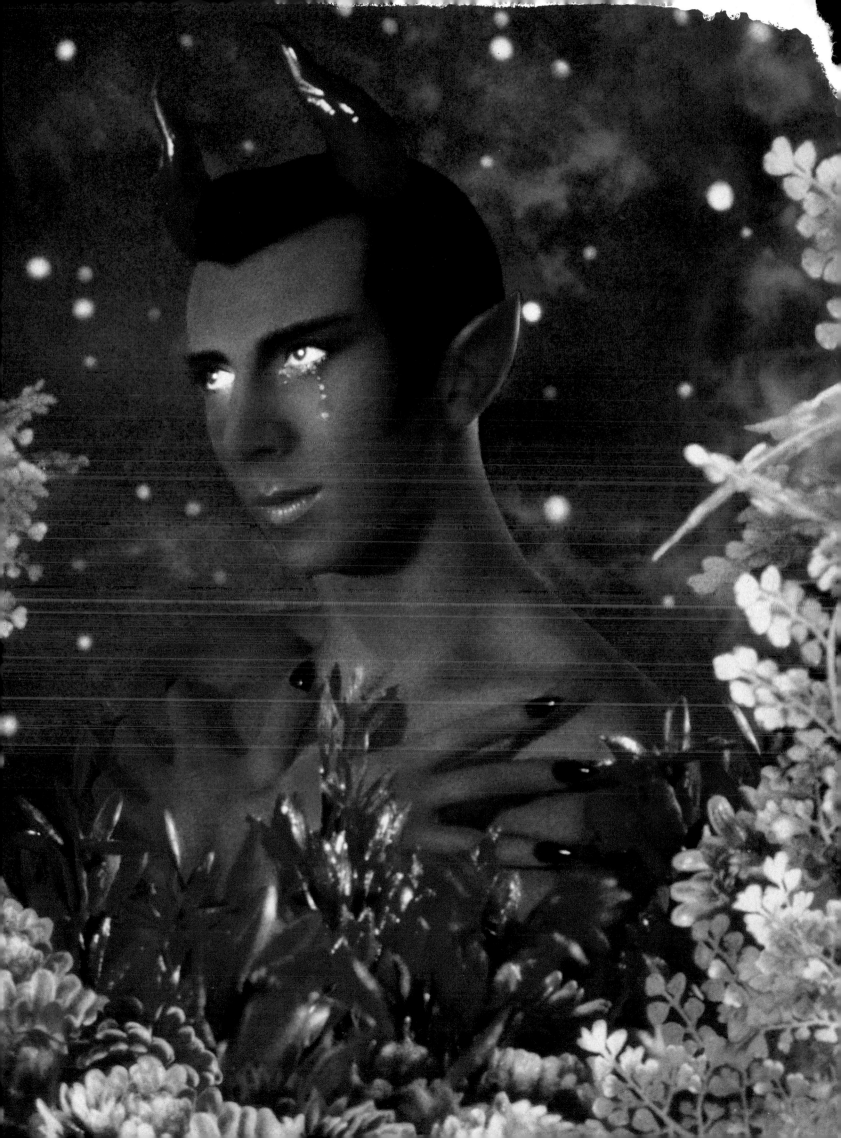

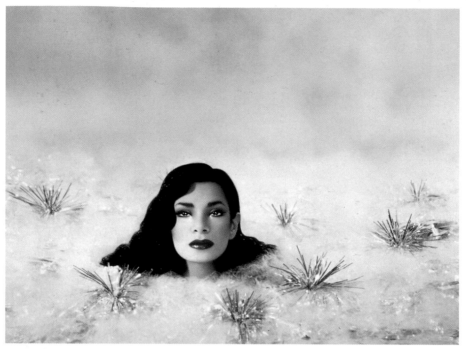

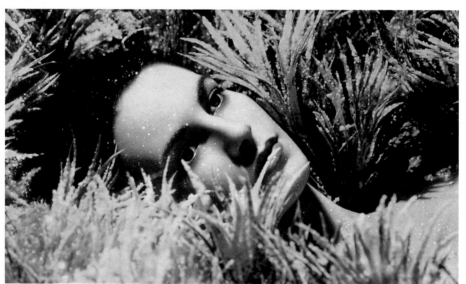

Ruth

RUTH GALLARDO 1982

Lio dans les herbes

LIO 1983

Blonde Vénus

JULIE DELPY 1992

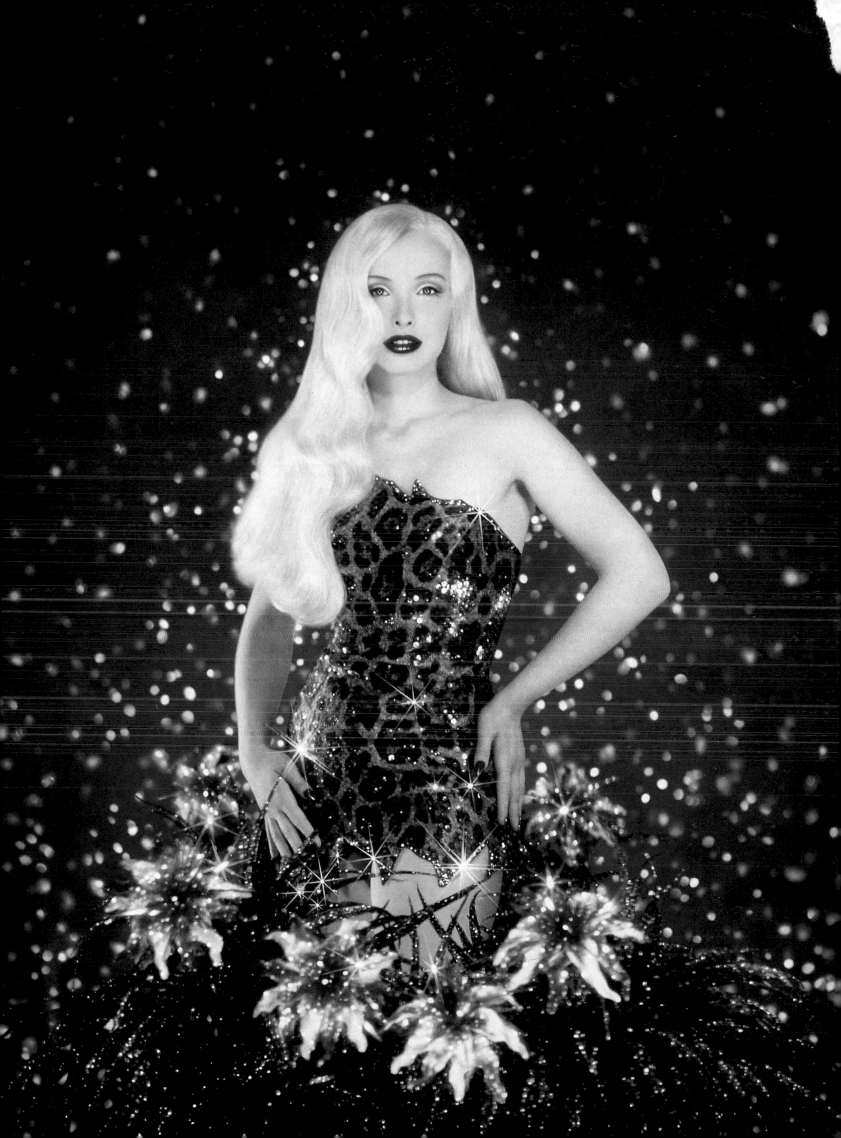

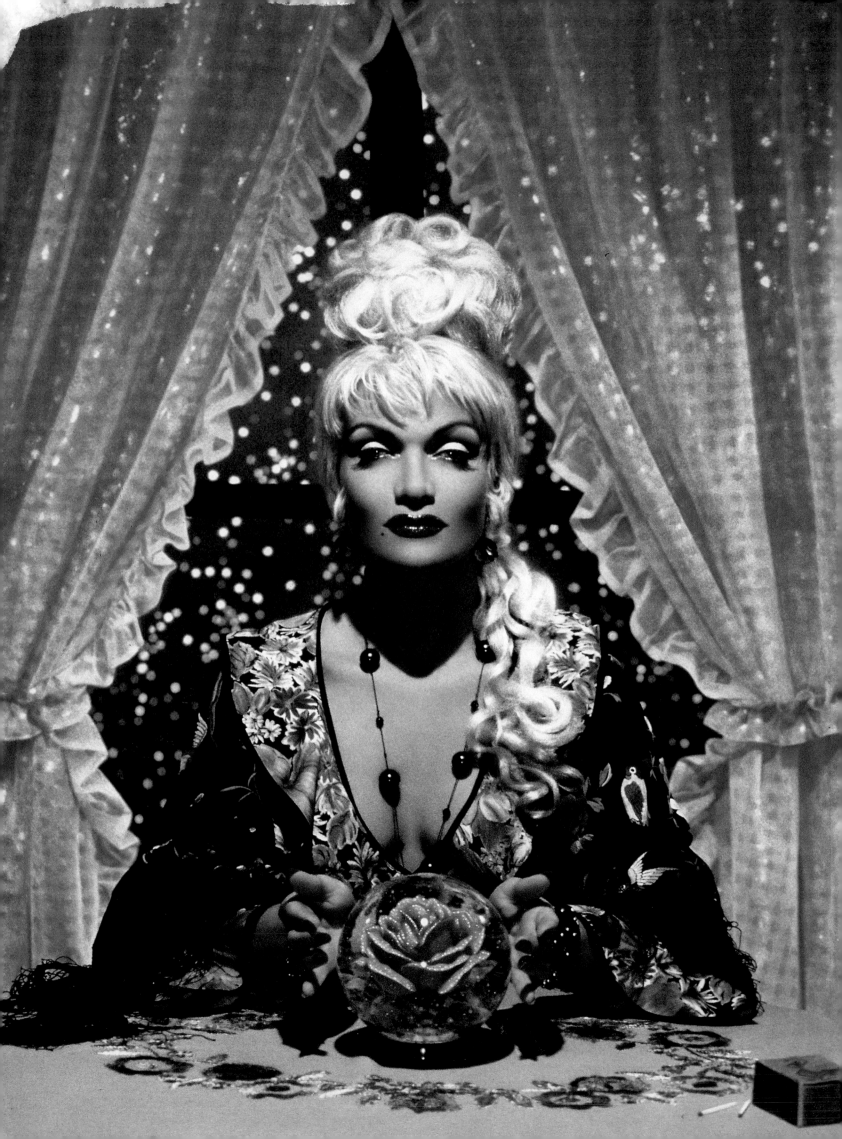

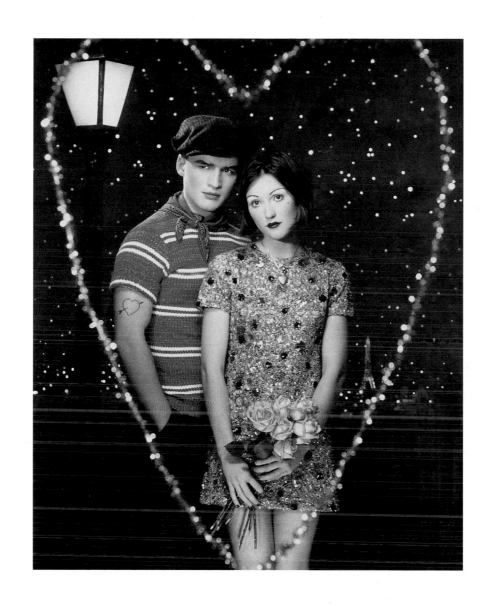

Les Amoureux de Paris

HELENE ET STEPHANE 1990

La Voyante

MARIE FRANCE 1991

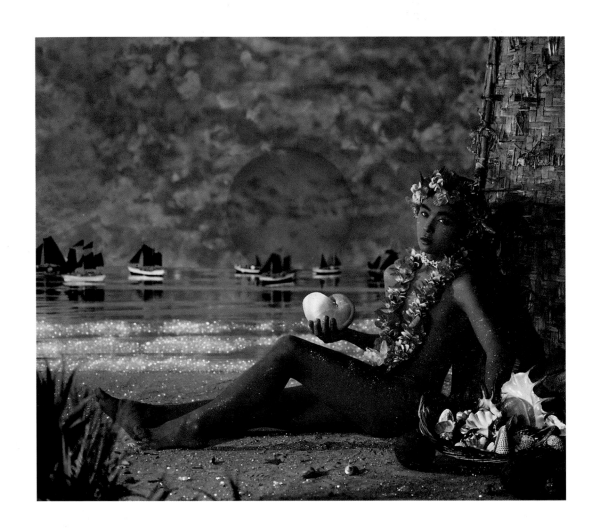

Le Ramasseur de coquillages

KOJHI KANARI 1992

Le Fumeur d'opium

TOMAH 1991

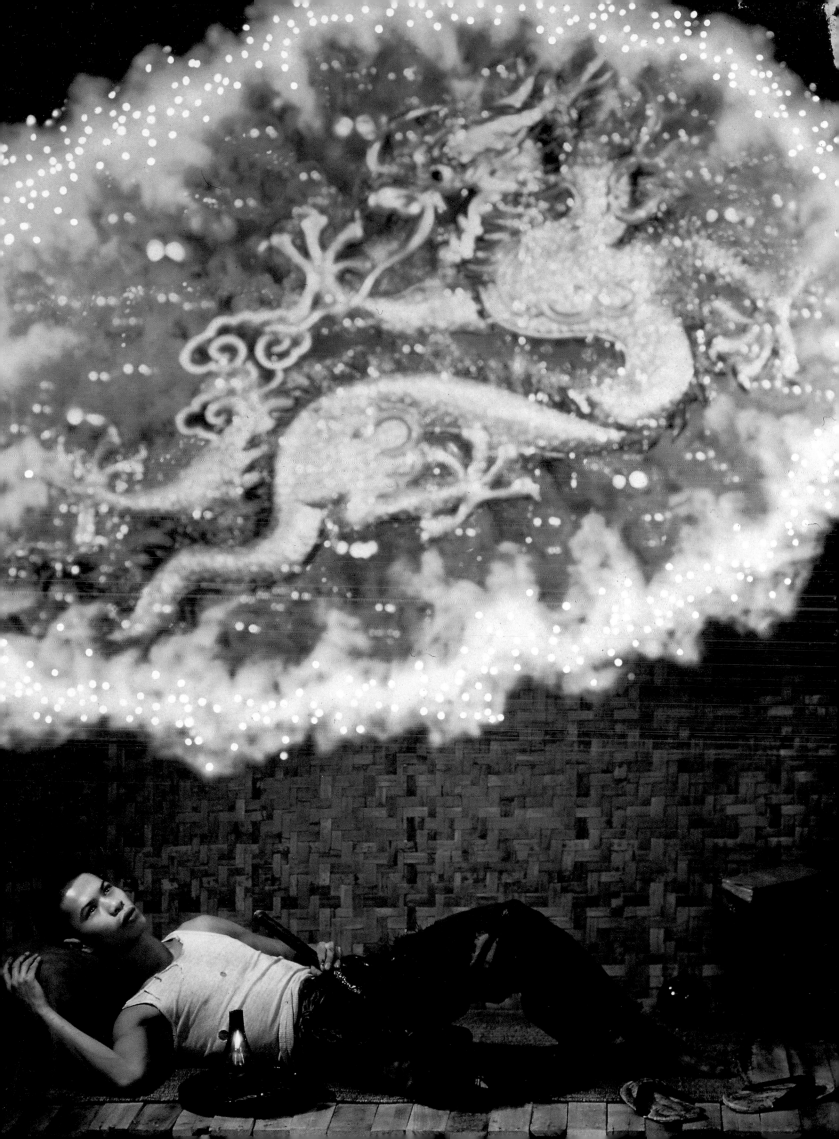

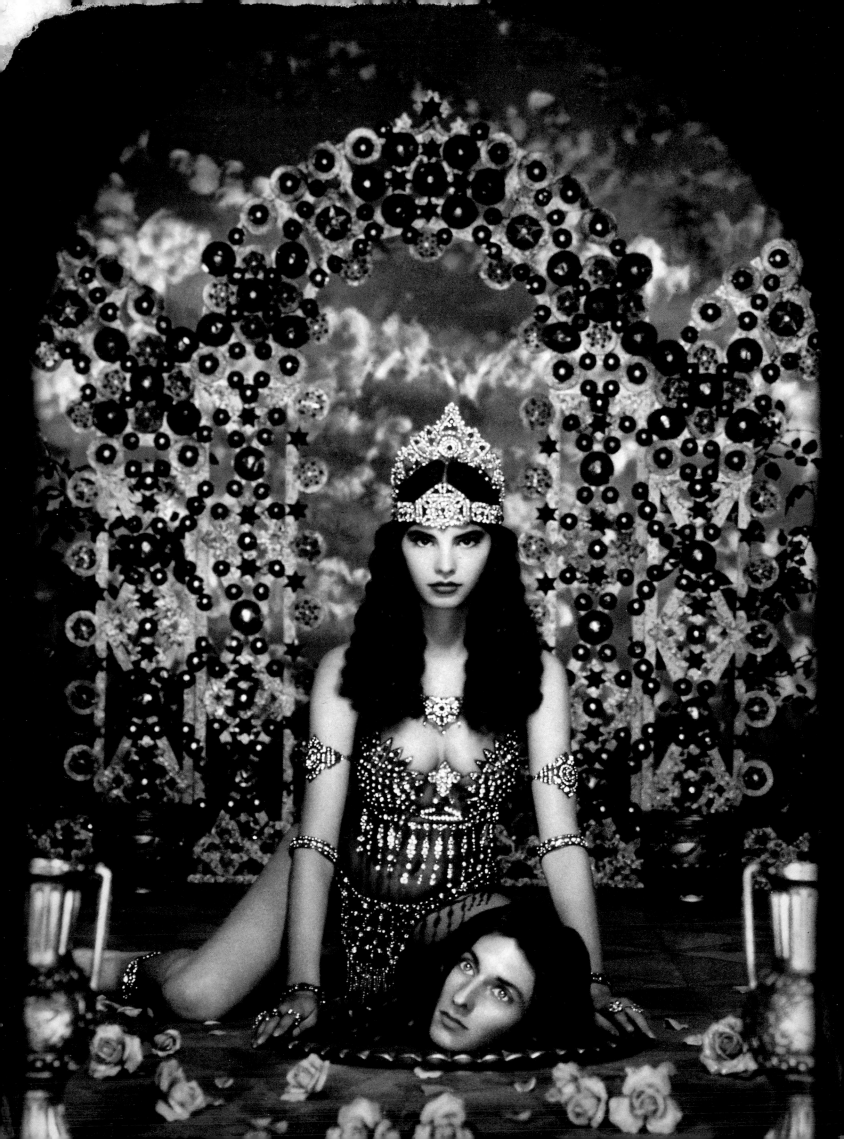

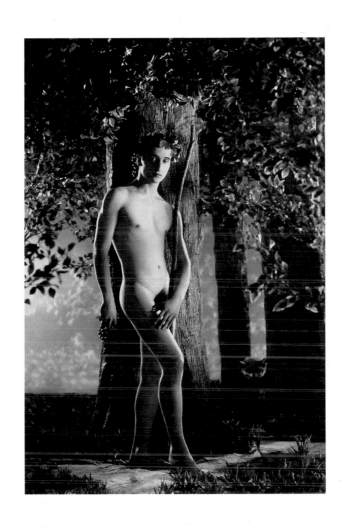

Bacchus

SALVATORE 1991

Salomé

APPLE ET STEFFEN 1991

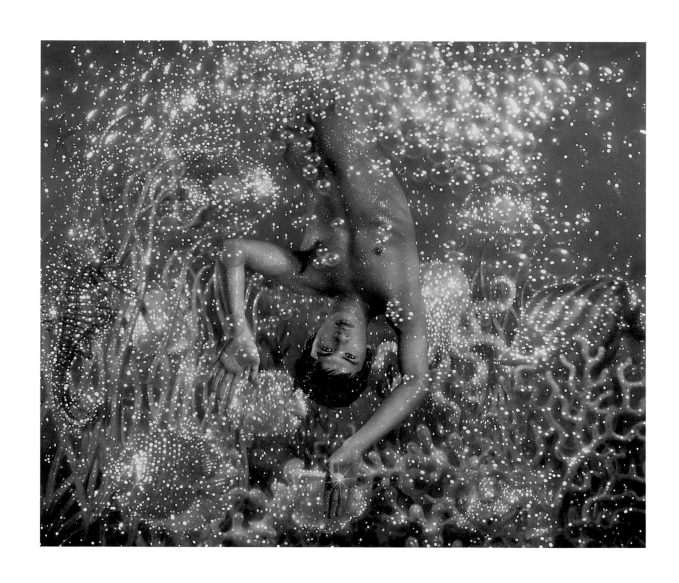

Le Pêcheur de perle

TOMAH 1992

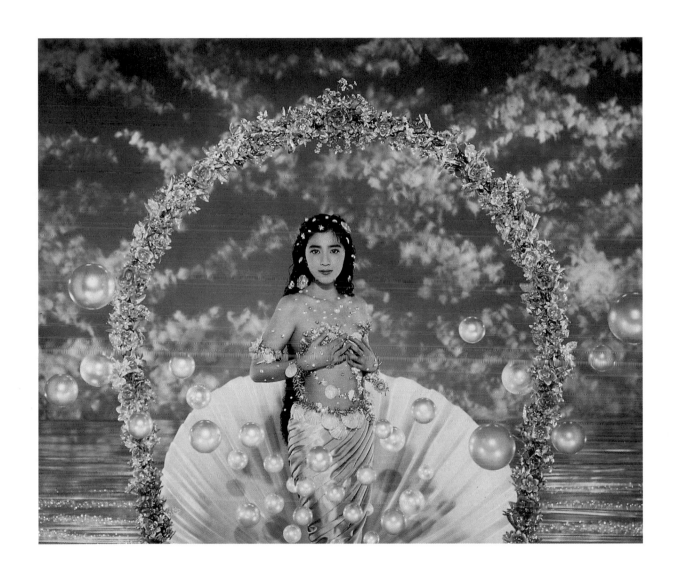

Asian Venus

MOMOKO KIKUCHI 1991

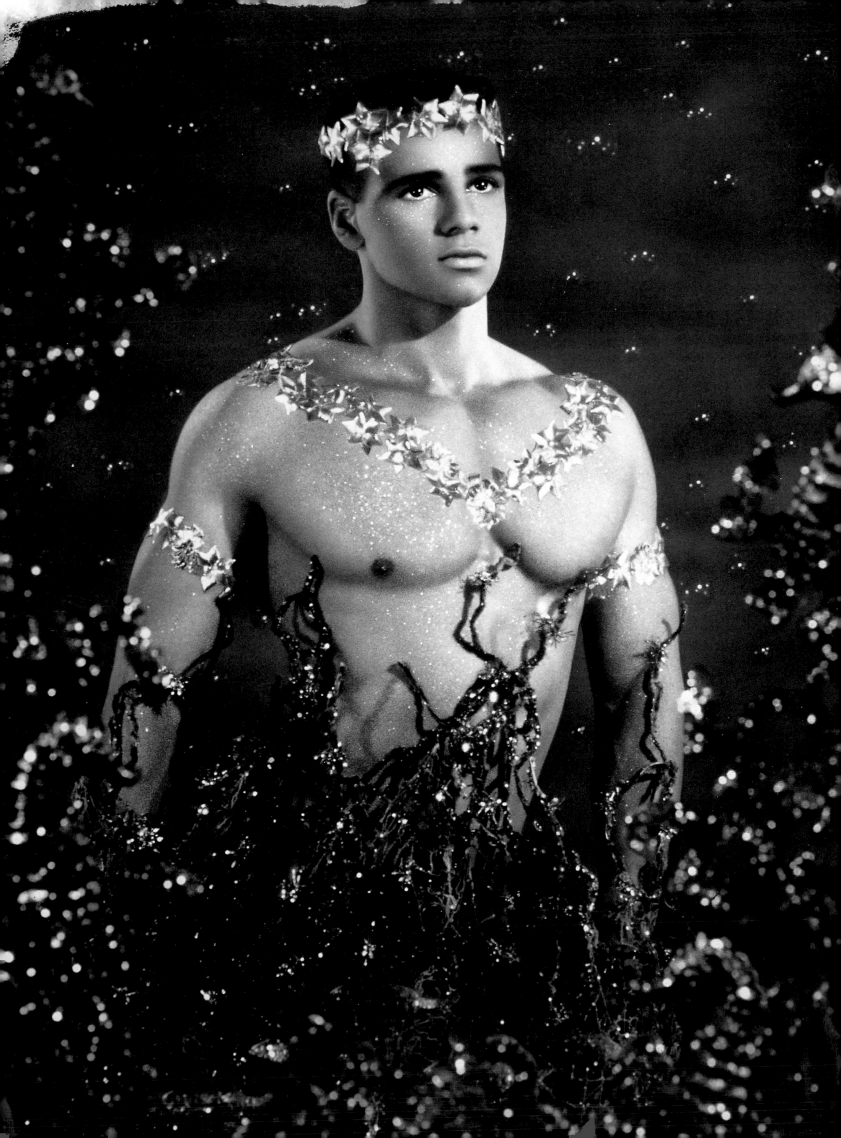

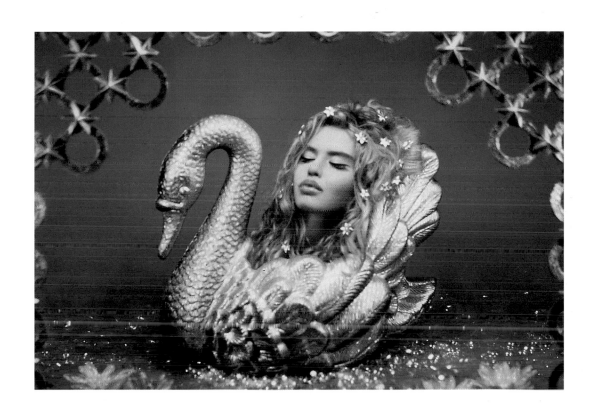

Leda

ISIS 1988

Neptune

KARIM 1988

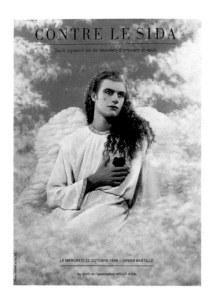 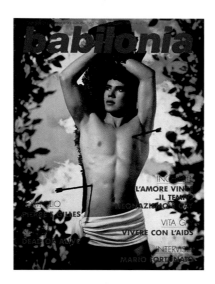 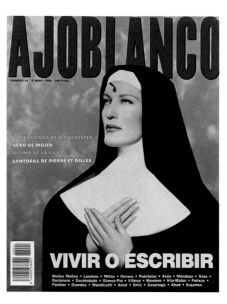

»CONTRE LE SIDA« 1989
Affiche, Plakat, Poster

»BABILONIA« 1989
Couverture de magazine, Zeitschriftencover,
magazine cover

»AJOBLANCO« 1990
Couverture de magazine, Zeitschriftencover,
magazine cover

«En faisant des images de saints, on peut exprimer la violence et le malheur du monde et aussi la douceur et la pureté qu'ils ont dans le cœur.»

»Wenn man Bilder von Heiligen macht, kann man die Gewalt und das Elend der Welt darstellen, aber auch die Sanftheit und Reinheit, die sie in ihrem Herzen haben...«

»If you do pictures of saints you can present the violence and misery in the world but also the gentleness and purity of their hearts...«

St Sébastien

BOUABDALLAH BENKAMLA 1987

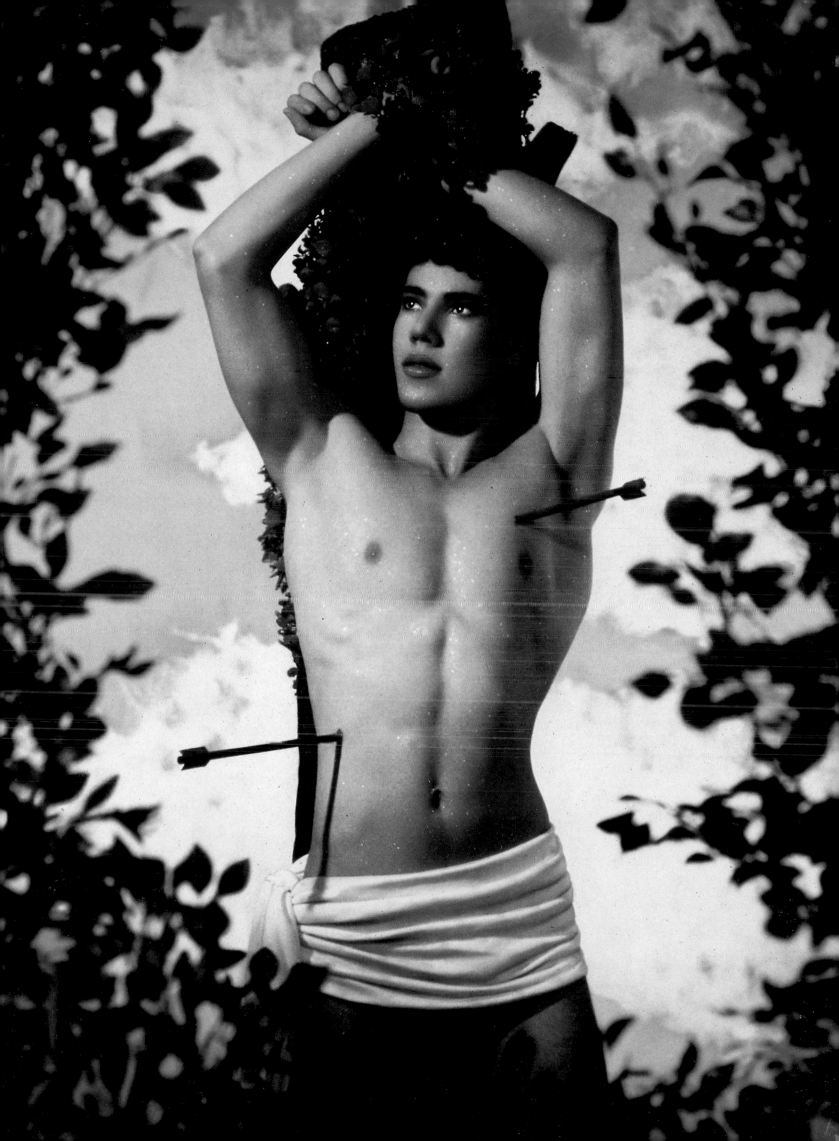

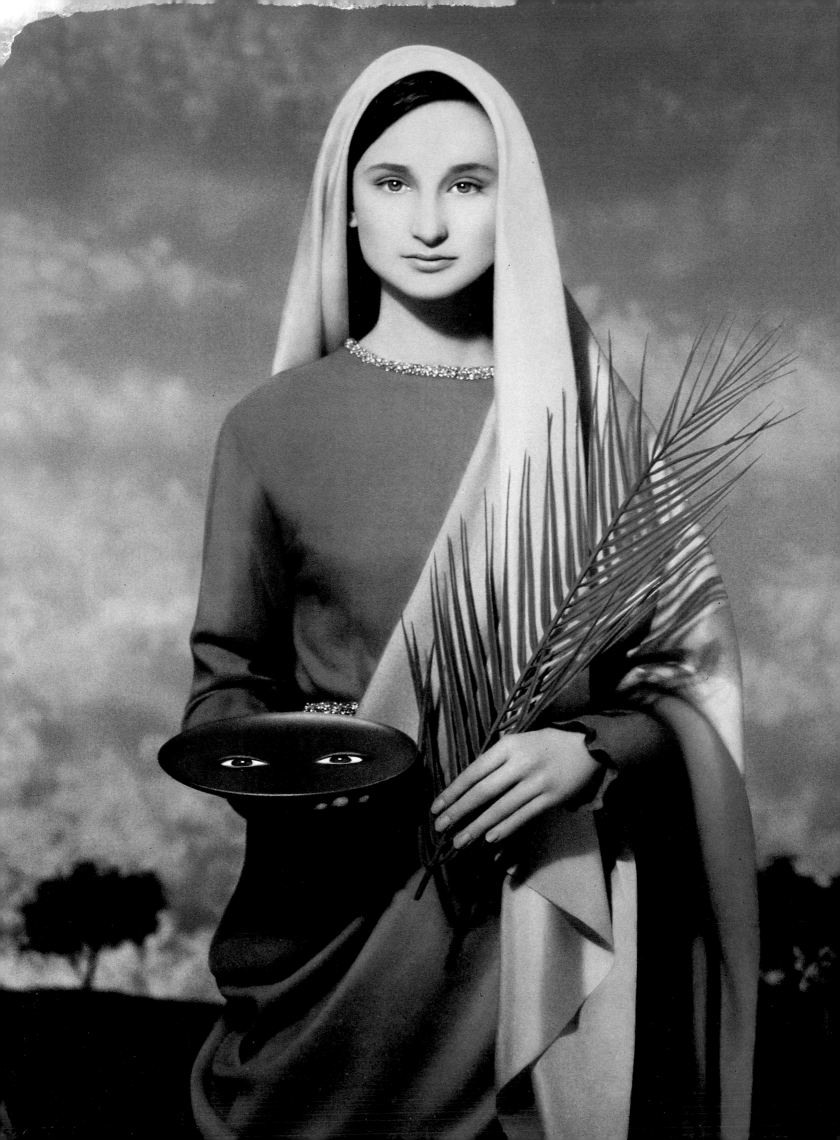

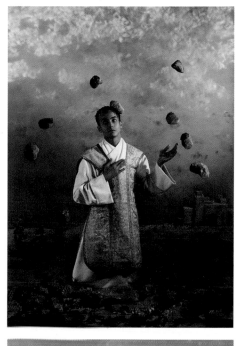
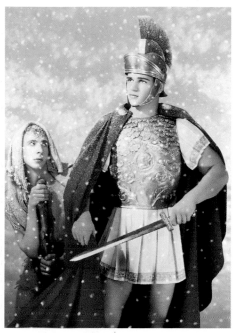
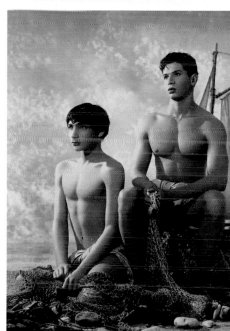
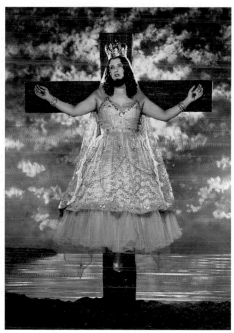

St Etienne

HAMID 1991

St Martin

KARIM ET MARC ALMOND 1989

St Jean et St Jacques

CHARLY ET LUDOVIC 1989

Ste Affligée

PASCALE 1991

Ste Lucie

BERNADETTE JURKOWSKI 1989

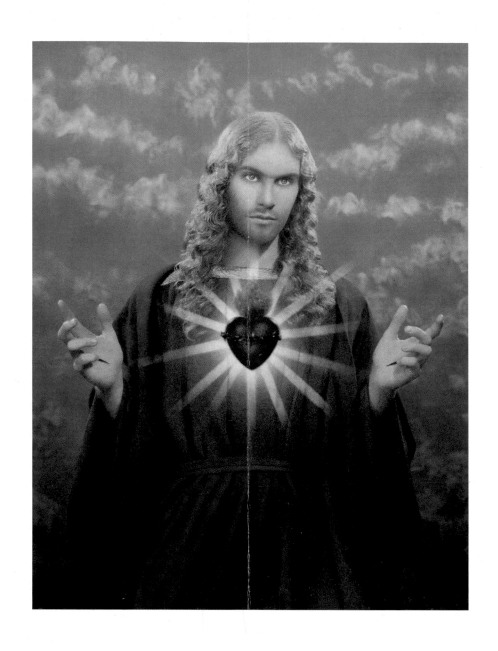

Jésus d'amour

FRANCK CHEVALIER 1989

La Madone au cœur blessé

LIO 1991

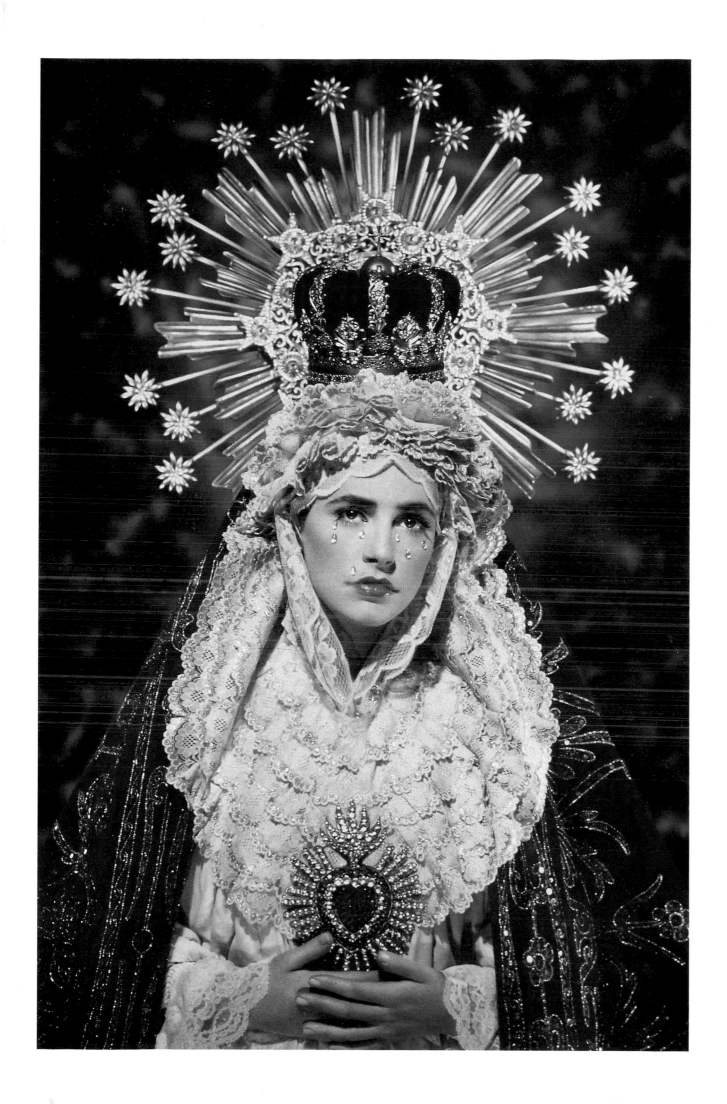

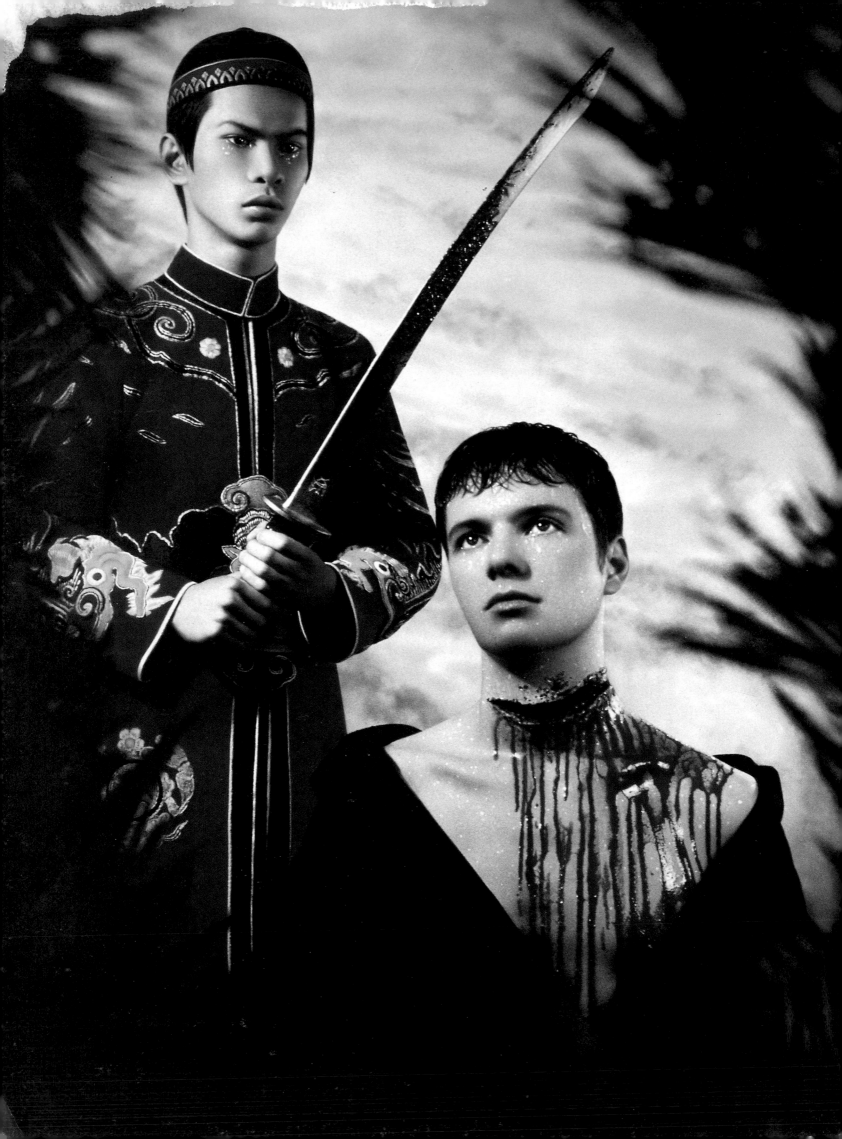

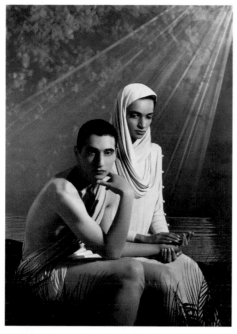
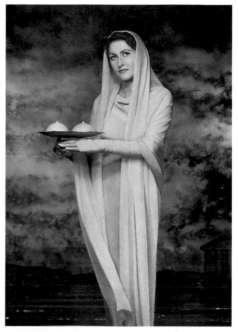
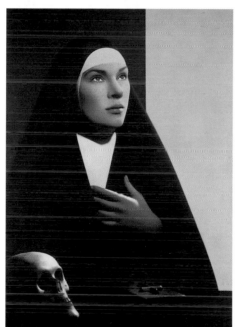
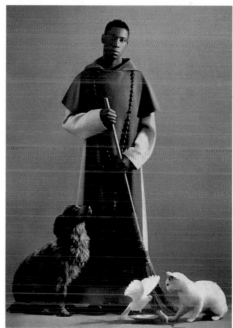

Ste Monique et St Augustin
SALVATORE ET FARIDA 1991

Ste Agathe
ADELINE ANDRE 1989

Ste Gertrude la Grande
EDWIGE 1990

St Martin de Porres
CARLOS 1990

St Pierre Borie
TOMAH ET FRANÇOIS 1990

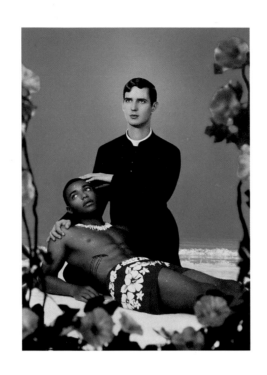

St Pierre Marie Chanel

PASCAL MOUNET ET CHRISTIAN 1990

Ste Thérèse de Lisieux

PASCALE LAFAY 1987

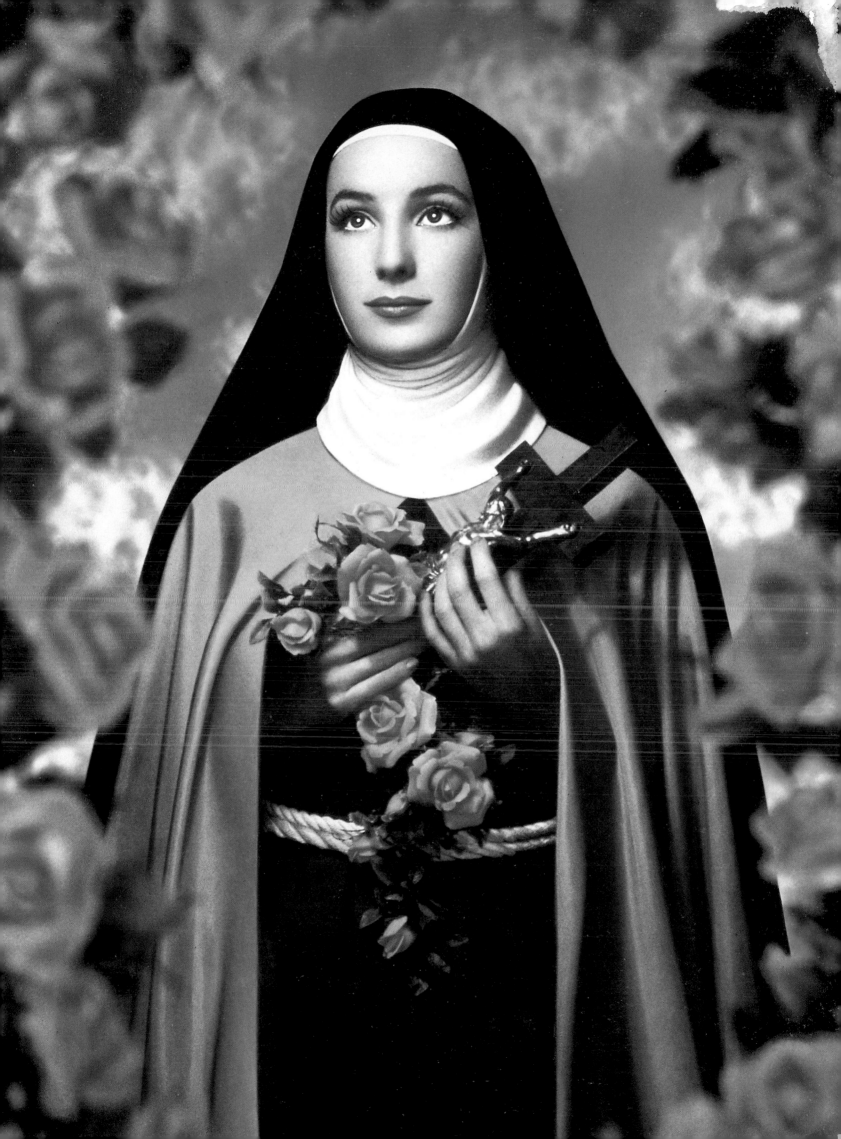

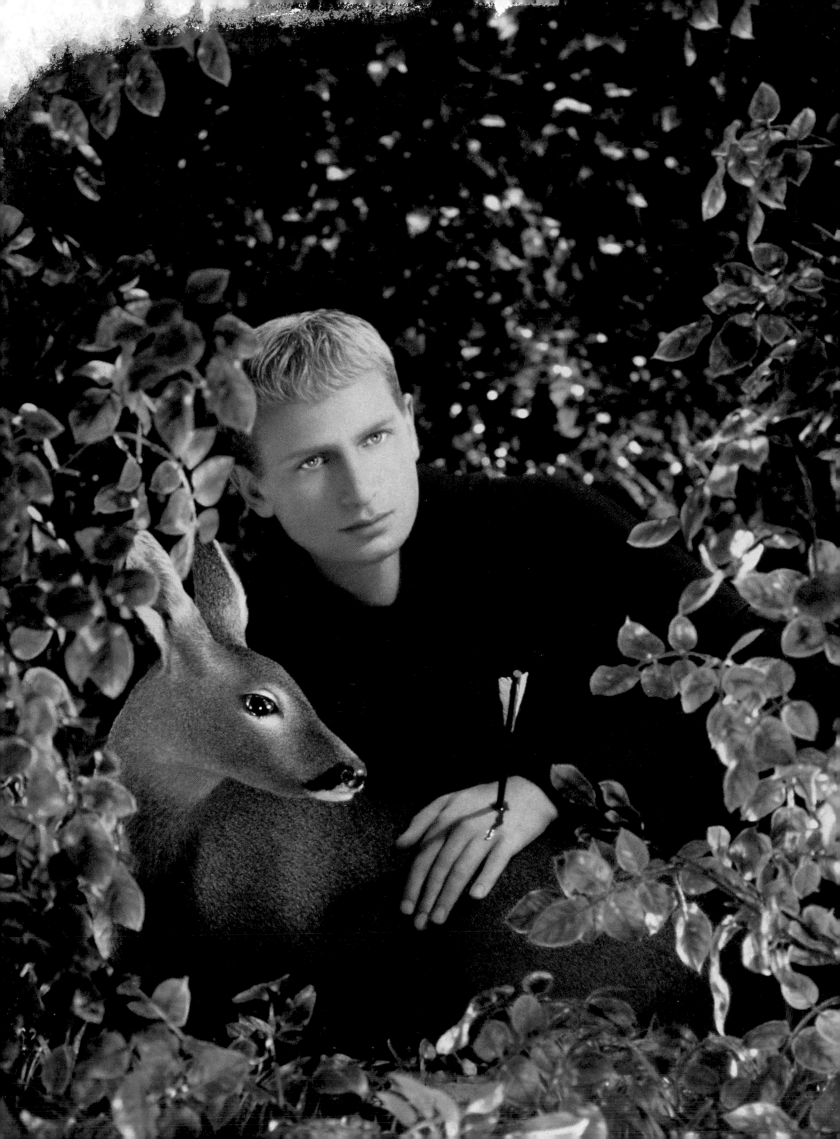

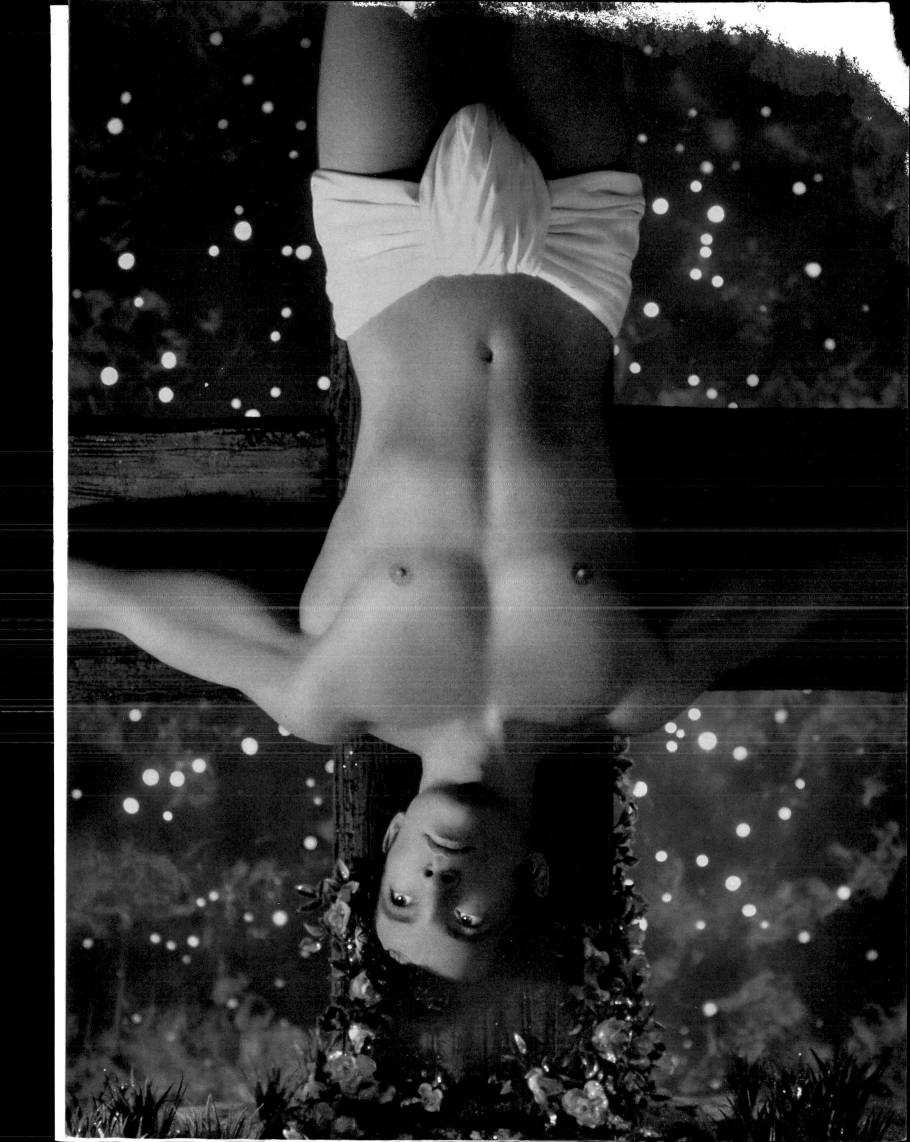

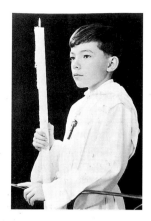

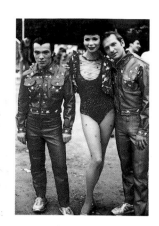

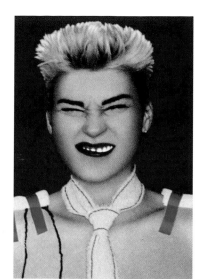

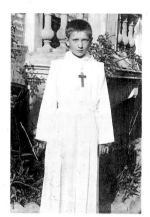

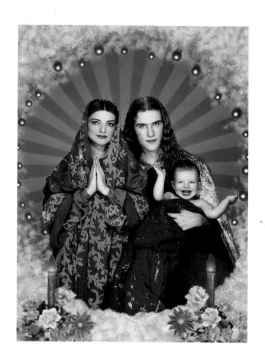

Edwige
»our first picture«
EDWIGE 1986

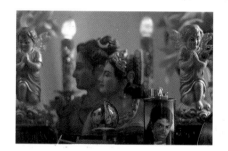

La Sainte Famille

NINA HAGEN, FRANCK CHEVALIER & OTIS 1991

Jeff

JEFF STRYKER 1991

Andrée Putman

ANDREE PUTMAN 1982

74

La magie de ce travail «inqualifiable» nous amène à des visions que Pierre et Gilles atteignent facilement: ils survolent l'innocence. Comme on partage un cadeau trop grand, ils nous permettent d'accéder à cette beauté qu'ils réinventent ... De là haut, ils nous organisent des feux d'artifice et les retombées sont pour nous. Comme ils voyagent, ils voient les visages des enfants; mais aussi ils rêvent sur place, rêves qu'ils traduisent et retravaillent pour les revivre encore. Contrairement aux algues qui, sorties de la mer, perdent leur mouvement, les images de Pierre et Gilles n'en finissent pas de vivre et de nous toucher, c'est leur façon d'arrêter la laideur.

Andrée Putman

Pierre et Gilles marqueront leur temps comme fabricants d'images de notre époque par la rigueur de leur fantaisie, la justesse de leur goût, la perfection de leurs techniques et l'actualité de leur imaginaire. Ce sont de grands artistes qui vivent leur esthétique sans concession, ce sont aussi des êtres rares qui se sont reconnus, ils se gardent l'un et l'autre. Je les aime beaucoup, ils sont trop mignons.

Thierry Mugler

Leur conception des choses est brillante. C'est le Pop Art des années quatre-vingt dix!

Lady Kier (Deee Lite)

J'aimerais beaucoup vivre dans un monde comme Pierre et Gilles le voient et être comme ils m'ont représenté.
Ce sont des photographes qui appartiennent à une espèce rarissime: de vrais artistes sans contraintes commerciales; avec leur univers bien à eux qui influence beaucoup d'artistes et a été souvent imité.

Jean Paul Gaultier

Personnellement, j'ai déjà décrit leurs œuvres comme étant absolument époustouflantes. Elles ont une qualité très particulière et sont incroyables du point de vue technique. Personne ne leur arrive à la cheville quand il s'agit de réaliser le genre d'effets qu'ils produisent.
Vus d'une façon superficielle, ce sont des portraits, mais je crois que le style est prédominant, il détermine la nature du contenu, de sorte qu'ils ne sont peut-être pas des portraits selon la définition traditionnelle. Ils ne vous disent pas la moindre chose sur la personne.
Sont-ils naïfs? Non.

Alastair Thane

Diese Arbeit von Pierre et Gilles, die sich jeder Einordnung entzieht, zaubert uns von leichter Hand Traumbilder, wie schwebend über der Unschuld. Als hätten sie ein allzugroßes Geschenk mit uns zu teilen, lassen sie uns diese von ihnen neu erfundene Schönheit miterleben ... Von dort oben aus veranstalten sie Feuerwerke, von denen uns schon der Abglanz entzückt. Auf ihren Reisen sehen sie die Gesichter der Kinder, aber sie träumen auch bei sich zu Hause. Es sind Träume, die sie übersetzen und umarbeiten, um sie noch einmal neu zu erleben. Während bei Algen (im Meer) die Bewegung aufhört, wenn sie aus dem Meer kommen, hören die Bilder von Pierre et Gilles nie auf zu leben und uns anzurühren; dies ist ihre Art, die Häßlichkeit zu bannen.

Andrée Putman

Pierre et Gilles werden als Bilderfabrikanten unserer Zeit Spuren hinterlassen: durch den Reichtum ihrer Phantasie, die Sicherheit ihres Geschmacks, die Perfektion ihrer Techniken und die Aktualität ihrer Träume. Sie sind große Künstler, die ihre Ästhetik leben, ohne Zugeständnisse zu machen, und sie sind zugleich auch jene seltsamen Wesen, die einander wiedererkannt haben und sich gegenseitig beschützen. Ich mag sie sehr, sie sind einfach niedlich.

Thierry Mugler

Ihre Wahrnehmung ist brillant. Das ist die Pop Art der Neunziger!

Lady Kier (Deee Lite)

Ich würde sehr gerne in einer Welt leben, wie Pierre et Gilles sie sehen, und so sein, wie sie mich dargestellt haben.
Es sind Fotografen, die zu einer besonders seltenen Art gehören: wahre Künstler ohne jeden kommerziellen Zwang. Mit ihrem ganz eigenen Universum, das – oft imitiert – viele Künstler beeinflußt.

Jean Paul Gaultier

Ich persönlich finde ihre Bilder einfach atemberaubend; allein schon ihre Qualität ist außergewöhnlich, und technisch sind sie einfach unglaublich. Ich kenne keinen, der nur annähernd solche Effekte wie sie zustande bringt. Oberflächlich betrachtet, sind es Porträts, was zählt ist meiner Meinung nach jedoch der Stil. Er definiert das Atmosphärische, und das ist vielleicht auch der Grund, weshalb es keine Porträts im klassischen Sinne sind. Sie erzählen nichts über die Person.
Sind sie naiv? Nein.

Alastair Thane

The work of Pierre et Gilles, which defies classification, magically and lightly creates dream images that seem in some sense of an essential innocence. As if they had a tremendous gift to share with us, they allow us to experience their newly-devised beauty along with them ... From high above they shoot off fireworks, the mere reflected sheen of which delights us. When they travel, they see children's faces, but they dream when they are at home too. They translate and rework dreams in order to experience them anew. When the algae that live in the sea leave the water, they cease to move, but the pictures of Pierres et Gilles never cease to live and touch us: it is their way of keeping ugliness at bay.

Andrée Putman

Pierre et Gilles, as makers of images in our time, will leave an imprint behind them, thanks to the fertility of their imagination, the assurance of their taste, the perfection of their techniques, and the contemporaneity of what they dream. They are major artists living out their aesthetics without making concessions. And they are also curious creatures who have recognised each other and are affording each other protection. I like them very much. They're cute.

Thierry Mugler

They have a sparkling perception. That is the Pop Art of the Nineties!

Lady Kier (Deee Lite)

I would very much like to live in a world of the kind Pierre et Gilles see, and to be the way they have portrayed me. They are photographers of an especially uncommon kind: true artists without commercial constraints, with a universe entirely their own which is frequently imitated and influences a great many other artists.

Jean Paul Gaultier

Personally I'd describe their pictures as absolutely breathtaking. They have a very special quality, they're technically unbelievable. I don't know anybody that can come remotely close to achieving the sort of effects that they do.
Superficially they're portraits, but I think the style predominates, it defines the mood of the content, so perhaps they wouldn't be portraits in the traditional definition. They don't tell you anything whatsoever about the person.
Are they naive? No.

Alastair Thane

Au début, cela paraît simple, Pierre et Gilles font des images photographiques; la photographie est habituellement considérée comme preuve du réel, elle enregistre la vérité de l'instant; mais la réalité est triste et effrayante, Gilles et Pierre le savent et ils sont partis «n'importe où hors du monde». Chez eux, rien n'est laid, dans des paysages fabriqués de décors en carton et de machineries de théâtre évoluent de belles jeunes femmes et de doux enfants; ils ont pour se protéger, pour nous protéger, fabriqué un univers enfin vivable. A force de retoucher la verité pour la rendre plus belle, Pierre et Gilles sont devenus eux mêmes image, comme des duettistes de music hall. Leur «numéro»est si parfait qu'on ne peut les imaginer séparés, ils ont perdu jusqu'à leur nom chargé des pesanteurs de la vie quotidienne et n'ont gardé que ce double prénom de prestidigateur.

Christian Boltanski

«Pierre et Gilles sont les êtres les plus gentils et les plus talentueux qui existent à Paris. J'aimerais beaucoup tourner un film avec eux pour le cinéma, dans les studios de Bombay et avec toutes les supervedettes. Je suis sûre qu'ils deviendront un jour les Steven Spielberg français. Ils sont exceptionnels.

Nina Hagen

Pierre et Gilles sont les seuls artistes avec qui je me suis senti suffisamment à l'aise pour m'en remettre totalement à leur créativité, sans intervention de ma part. J'étais complètement d'accord avec leurs idées, leur inspiration et je peux toujours être sûr que le résultat sera quelque chose de spécial et de merveilleux.
Chaque photographie que j'ai faite avec eux a ressemblé à une séance au théâtre avec les accessoires, les décors, les costumes, le maquillage, la représentation et les poses. J'ai toujours attendu avec une vive émotion le moment où l'œuvre terminée serait enfin dévoilée. Dans leur tête, ils savent exactement quel tableau ils veulent avoir, jusqu'aux moindres détails, l'expression, une larme à verser. Il n'y a pas beaucoup de place pour l'improvisation, et c'est grâce à leur technique incomparable que leur travail dépasse de beaucoup le simple mauvais goût ou le kitsch. Pour moi, le kitsch est un mot bourgeois. N'est-ce pas plutôt une forme plus pure, plus honnête et plus naïve de la beauté ou du prestige?
J'espère que nous avons pu nous inspirer mutuellement. Plusieurs fois, ils ont fait de moi une icône et j'ai enregistré une ou deux chansons merveilleuses qu'ils m'avaient fait entendre. J'espère leur avoir donné une toile sur laquelle ils pourront peindre.

Marc Almond

Am Anfang scheint es ganz einfach: Pierre et Gilles machen fotografische Bilder. Die Fotografie wird gewöhnlich als Abbild der Realität betrachtet, sie hält die Wahrheit des Augenblicks fest. Aber die Wirklichkeit ist häßlich und schrecklich; Gilles und Pierre wissen das, und sie sind deshalb »irgendwohin aus dieser Welt« herausgegangen, in eine andere Welt. Bei ihnen ist nichts häßlich, in ihren Landschaften aus Pappe und ihren Theaterdekorationen bewegen sich schöne junge Frauen und süße Kinder: Um sie und uns zu schützen, haben sie sich eine Welt geschaffen, die wirklich lebenswert ist. Indem sie die Wahrheit retuschieren, um sie schöner zu machen, sind Pierre et Gilles selbst zum Bild geworden, so wie ein Duo im Konzertsaal. Ihre »Nummer« ist so perfekt, daß man sie sich einzeln gar nicht vorstellen kann, sie haben sogar ihre Nachnamen abgelegt, weil diese zu sehr dem täglichen Leben verhaftet sind, und haben nur die beiden Vornamen beibehalten, unter denen man sich auch ein Taschenspielerduo vorstellen könnte.

Christian Boltanski

Pierre et Gilles sind die liebsten und talentiertesten Menschen in Paris. Ich möchte mit den beiden unbedingt einen Kinofilm drehen, in den Filmstudios von Bombay, mit all ihren Superstars. Darin sehe ich ihre Zukunft: eines Tages die Steven Spielbergs von Frankreich zu werden. Sie sind einmalig.

Nina Hagen

Von all den Künstlern, mit denen ich zusammengearbeitet habe, vermitteln mir Pierre et Gilles als einzige dieses Gefühl, ganz ihrer Kreativität vertrauen zu können, ohne selbst jemals eingreifen zu müssen. Ihre Ideen, Eingebungen und die Quellen dieser Eingebungen entsprechen immer auch meinen eigenen Empfindungen, und ich kann mich stets darauf verlassen, daß etwas Besonderes, etwas Wunderbares dabei herauskommt.
Jedes Foto, das ich mit ihnen gemacht habe, war perfekt inszeniert mit all den erforderlichen Requisiten, Kulissen, Kostümen, dem Make-up, der Darstellung und Haltung. Ich erwarte immer voller Spannung die Enthüllung des fertigen Bildes. Sie haben eine genaue Vorstellung davon, wie es auszusehen hat, bis hin zum kleinsten Detail, jedem wahrnehmbaren Ausdruck, jedem Schimmer einer Träne. Es bleibt kein Platz für Improvisieren, und dank ihrer unnachahmlichen Technik sind ihre Arbeiten weit, weit mehr als nur Ironie oder Kitsch. Kitsch ist meiner Meinung nach ein bürgerlicher Begriff. Könnte es nicht einfach eine reinere, ehrlichere und ursprünglichere Art von Schönheit und Glanz sein?

Marc Almond

At first it looks quite straightforward: Pierre and Gilles create photographic pictures. Photography is usually seen as an image of reality, recording the truth of the moment. But reality is ugly and terrible; Gilles and Pierre are aware of that, and it is the reason why they have gone on »somewhere out of this world«, into another world. There, nothing is ugly. In their cardboard landscapes and theatre sets we see beautiful young women and sweet children. To protect both themselves and us, they have created a world of their own that is really fit to live in. By retouching the real to make it more beautiful, Pierre and Gilles have become an image themselves, like a concert duet. Their »number« is so perfect that they can no longer be conceived of as separate individuals. They have even shed their surnames because they are too much a part of everyday life, retaining only the Christian names – the kind of names that might suggest a couple of magicians.

Christian Boltanski

Pierre and Gilles are the dearest, most talented people in all Paris. I absolutely want to make a film with the two of them in the Bombay studios, with all their superstars. I see it as their future, becoming the Steven Spielbergs of France. They are unique!

Nina Hagen

Pierre et Gilles are the only artists I've worked with that I've felt comfortable enough to put myself totally into their creative hands, without interference. I have felt completely in tune with their ideas, sources and inspirations, and I can always be sure that the outcome will be something special and wonderful.
Each photograph I have done with them has been a theatrical experience involving props, sets, costumes, make-up, performance and attitude. I always await the unveiling of the finished piece with great excitement. They know in their minds' eyes exactly the image they require, right down to each tiny detail, expression and teardrop. There is not much room for improvisation and it is their inimitable technique which makes their work far far more than just camp or kitsch. I feel Kitsch is a bourgeois word. Isn't it a more pure, honest and naive form of beauty or glamour?
I hope we have inspired each other. They have made me an icon several times and have introduced me to many wonderful songs, one or two of which I have recorded. I hope I have given them a canvas on which to paint.

Marc Almond

BOMBAY 1978

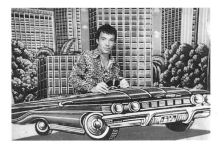

BOMBAY 1978

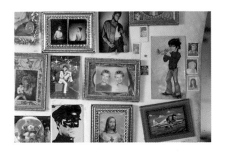

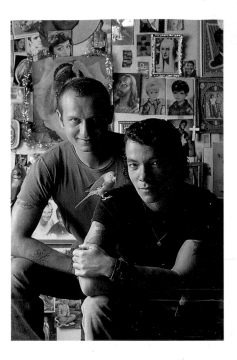

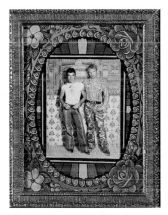

TANGER 1980

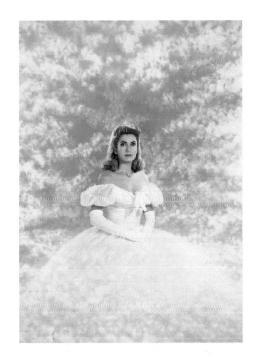

La Reine blanche
CATHERINE DENEUVE 1991

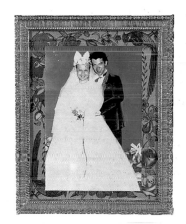

ISTANBUL 1989

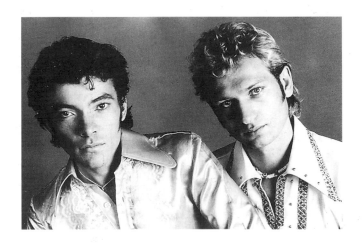

St Vincent de Paul
CHRISTIAN BOLTANSKI, MANON, ALIX 1989

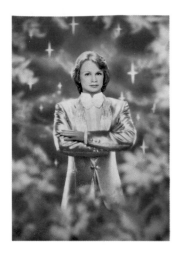

Clo-Clo
CLO-CLO 1984

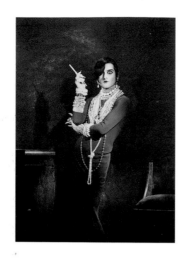

Elian Caringthon
ELIAN 1992

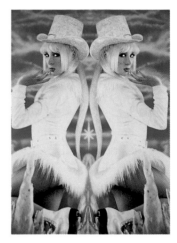

La Féerie sur glace
CHACHNIL 1986

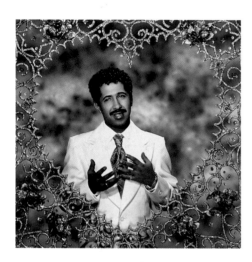

Khaled
KHALED 1992

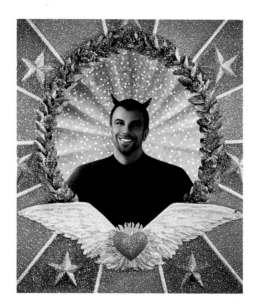

Thierry Mugler
THIERRY MUGLER 1992

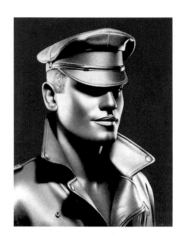

David
DAVID PONTREMOLI 1982

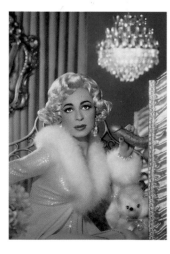

Lola
LOLA 1992

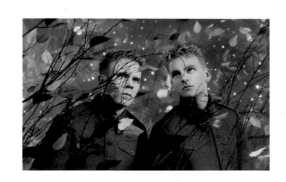

Les 2 Militaires
VINCE ET ANDY 1989

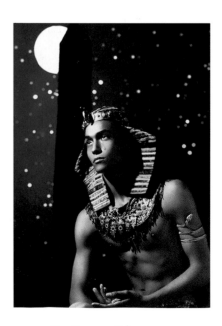

Le Jeune Pharaon
HAMID 1986

Alix, Marc Almond, Adeline André, Apple, Bouabdallah Benkamla, Christian Boltanski, Pascale Borel, Boy George, Stephane Butet, Carlos, Chachnil, Charly, Franck Chevalier, Clo-Clo, Gregory Czerkinsky, Etienne Daho, Deee Lite, Julie Delpy, Catherine Deneuve, François Dudoignon, Edwige, Elian, les enfants des voyages, Christian Erambert Cibrelius, Erasure, Farida, Helene Frain, Philippe Gaillon, Ruth Gallardo, Thierry Garçia, Jean Paul Gaultier, Nina Hagen, Hamid, Henrik, Eva Ionesco, Isis, Jean Paul Izquierdo, Stacey Jackson, Catherine Jourdan, Bernadette Jurkowski, Karim, Khaled, Kojhi Kanari, Momoko Kikuchi, Philippe Krootchey, Pasquale Lafay, Lio, Lola, Ludovic, Kevin Luzak, Manon, Marie France, Nimal Mihidukulasooriya, Pascal Mounet, Thierry Mugler, Claire Nebout, Rossi de Palma, Tomáh Pantalacci, Paloma Picasso, David Pontremoli, Andrée Putman, Christophe Robert, Salvatore, Sandii, Patrick Sarfati, Steffen, Jeff Stryker, Mario Tafforeau, Tess, Olivier Vedrine, Victor, Zuleika.

Tony Allen, Barnabé, Andreas Bernhardt, Cochise, Bruno Decugis, Kumiko, Marc Lopez, Midoriko, Oscar, Laurent Philippon, Ramon, Sandrine, Marc Scheffer, Topolino.

Angelika, Michel Amet, Alexandre de Betak, Kim Bowen, Claudia & Rafael, la Fondation Cartier, Stevan Dollar, Annick Geille, Jean Pierre Godeaut, Remy Guinard, Hirschl and Adler, Irié, Yasuko Kubota, Frederique Lorca, Odilon Ladeira, Jean Jacques Merrien, Momus, Alice Morgaine, Yannick Morisot, Hiromi Ohji, Charles Petit, Ingrid Raab, Samia Souma, Sumiko Sato, Jerry Stafford, Laurence Sudre, Ken Sunayama, Noriko Yamada, Yvan et Marzia, Melita Zajc.

Nos parents et tous nos autres amis.

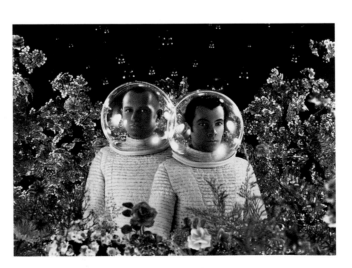

Les Cosmonautes

PIERRE ET GILLES 1991

80